三笔字与中国画

实用技法

主　编：李　蔚　胡　晟
副主编：吉启华　沈晓峰　严治俊

上海科学技术文献出版社
Shanghai Scientific and Technological Literature Press

图书在版编目（CIP）数据

　　三笔字与中国画实用技法 / 李蔚，胡晟主编 . 一上海：上海
科学技术文献出版社，2019
　　ISBN 978-7-5439-7358-9

　　Ⅰ.① 三… 　Ⅱ.①李…②胡… 　Ⅲ.①汉字—书法—师范教
育—教材②国画技法—师范教育—教材 　Ⅳ.① J292.1 ② J212

　　中国版本图书馆 CIP 数据核字（2019）第 037762 号

责任编辑：应丽春
封面设计：袁　力

三笔字与中国画实用技法
SANBIZI YU ZHONGGUOHUA SHIYONG JIFA
主编 李 蔚　胡 晟　副主编 吉启华　沈晓峰　严治俊
出版发行：上海科学技术文献出版社
地　　址：上海市长乐路 746 号
邮政编码：200040
经　　销：全国新华书店
印　　刷：常熟市文化印刷有限公司
开　　本：889×1194　1/16
印　　张：13
版　　次：2019 年 5 月第 1 版　2019 年 5 月第 1 次印刷
书　　号：ISBN 978-7-5439-7358-9
定　　价：78.00 元
http://www.sstlp.com

序言

中共中央国务院在《关于全面深化新时代教师队伍建设改革的意见》中指出："提高教师培养层次，提升教师培养质量，以实践为导向，优化教师教育课程体系，强化钢笔字、毛笔字、粉笔字和普通话等教学基本功和教育技能训练。"文件明确强调：写好钢笔字、毛笔字、粉笔字是教师必须具备的基本功。训练、强化教师"三笔字"已经成为提高教师培养层次、提升教师培养质量的重要课题和迫切任务。

在书写电脑化、教学电子化、文字数字化、办公无纸化的现代社会，为什么还要写好传统的"三笔字"？我们每一位教师一定都有深切的体会，课堂面授教学还是离不开板书的辅助，这就需要写好粉笔字；教师每天有大量作业需要批改点评，要与学生进行文字交流，这就需要写好钢笔字；而中华民族的汉字传统书写方法和工具，从开始一直延续至今，且依然具有强大生命力的，就是毛笔字。显然，要写好钢笔字、粉笔字，必须要有毛笔字的基础，这就是教师要写好"三笔字"的缘由。

有言道"文如其人""字如其人"，教师能写一手漂亮的好字，不仅仅能吸引学生的注意力，也有利于提高视觉效果，更有利于学生阅读和笔记，从而提高课堂教学效果，赢得学生的尊重，为学生学习汉字、写好汉字做出榜样。

写好"三笔字"，不只是教学需要、学习需要、工作需要和交流需要，也是传承、弘扬中华民族特有的优秀传统文化的需要。这是每一个中华民族子孙应尽的义务，更是作为教书育人、为人师表的教师应尽的责任。这就是写好"三笔字"的意义所在。

为全面推进和落实党中央国务院关于写好"三笔字"的精神，上海各级教育工会在连续十年组织上海教育系统教学板书比赛的基础上，编写了《写好三笔字——粉笔技法》，受到广大教师的欢迎。通过一年来的应用和反馈，再重新组织力量，编写了《三笔字与中国画实用技法》一书，并正式出版，为广大教师掌握三笔字与中国画的基本技法提高水平，亦为各行各业板书和书画爱好者助一臂之力。

我衷心祝愿《三笔字与中国画实用技法》，能为贯彻落实中央有关精神发挥积极作用，能为广大教师写出一手好字、提高课堂教学效果有所帮助。

<div style="text-align:right">

中共上海市教育卫生工作委员会党委副书记

中国教育工会上海市委会员主席

</div>

目 录

粉 笔 篇

毛 笔 篇

粉笔篇

第一章　教学板书的功能和作用

第一节　教学板书的特殊功能和积极作用

课堂教学板书，是教师课堂教学时与口头讲述同步进行、相辅相成的一种有效的教学方法。

教师上课，学生要做笔记，因为口头表述语速快，学生笔记跟不上，教师重复讲解费时，效果也不一定好，这就需要用板书加以弥补。

板书还起到配合语言表述，提纲挈领，归纳、小结，反复强调、加深学生记忆作用。

课程教学过程中都有要点、难点和疑点，学生不一定掌握得了，教师就得把这些重点问题板书在黑板上，让学生记下来，备忘，引起重视。

古人云："学而时习之"，所以，教师的板书，还有助于学生回家参阅课堂笔记，进行复习、自学。板书实际上起到对学生课外学习的进一步辅导，是教师课堂教育的延伸。

第二节　教学板书的发展趋势

1.传统教学板书和板书现代化利弊分析

随着科技进步，教学板书的工具和形式手段越来越多样化，越来越现代化。越来越多的学校和教师采用现代先进的教学书写工具和形式。但是，任何事物都是一分为二，有利有弊、有得有失。

PPT和多媒体教学课件是教师预先精心设计制作好的，教师很可能受自己设计的课件制约，跟着预先制作好的课件思路教授，不可能随机应变，没有了临场发挥。于是，多媒体教学课件成为一成不变，千人一面的播放教材。而一名教师要为一个班级或几个班级学生授课，面对这么多学生，基础水准、理解能力参差不齐，特别是基础较差，接受能力较弱的学生，根本跟不上多媒体的播放速度。多媒体教学课件播放，也不利于不能与之同步的学生观看和笔记。

而教学板书在教师课堂教学中，板书与语言讲述的同步性、灵活性和互动性，是PPT和多媒体等教学形式所无法替代的。板书简便、快捷，随时随地根据讲课内容临时调整变化；根据

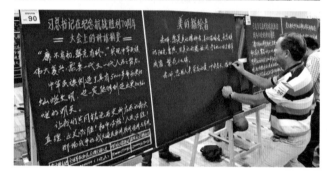

教学对象的不同或与学生互动需要，立即可以予以板书补充。

可见，尽管现代教学工具和手段形式越来越先进，传统教学板书还是不可或缺和不可替代的。

2. 传统板书和板书的现代化共存发展

不可否认，PPT、特别是多媒体教学课件，有着传统粉笔板书不可比拟的优势，它能把文字、图形、影像、动画、视频、音频结合起来，还能把互联网、电视、录像中各种信息采集在一起，让学生获得比课本内容更新、更丰富、更精彩的知识；使课堂教学更加形象、生动。因此，我们在肯定传统板书的功能和作用的同时，不可忽略，更不可否定多媒体现代化教学手段和形式。正确的方法是，多媒体教学和传统板书相互取长补短、扬长避短。这就对我们课堂教学板书提出了新的挑战，提出了更高的要求。要求我们教师抓紧学好粉笔字、学好板书，学好板书艺术，吸引更多学生的注意力和提高他们的学习兴趣。

第二章 课堂教学板书的基本要点

第一节　板书如何做到简洁、清晰、有条理

常能听人夸奖：某某人做事井井有条、有条不紊。板书更应该如此，要清晰整洁、规范有序、有条有理。

1. 板书的忌讳

一忌写得满黑板都是。有的教师不喜欢擦黑板，大概是怕吸入粉笔灰。于是，哪里有空隙就写在哪里，结果整个黑板，满满当当，看上去杂乱无章。不要说学生没办法笔记，可能连看也看不清眉目了。

二忌跳跃式书写。有的教师不把教学板书当作一个完整的版面，而只当是写字的板，人走到左边，字就写在左边；人走到右边，字就写在右边。到头来，笔记慢的学生，脑袋成了"拨浪鼓"。

三忌层次条理不分。有的教师板书就象讲话没有标点符号一样，不分篇章节目。看上去眉目不清、顺序不明、主次不分。

2. 写好板书的要点

写粉笔字是一种技能，写好粉笔字也是一门艺术。同样，教学板书是一种技能，写好板书更是一门艺术。

成语有：画龙点睛、锦上添花、雪中送炭。教师板书就应该做到这样，抓住重点、简明扼要、一目了然，让学生看得清、写得快、记得住。

我们要求语言表达时，紧扣主题，抓住重点，不能离题万里，开无轨电车。板书因受时间和空间的限制，更应该抓住要点、难点、疑点，要言简意赅、短小精悍。对讲课内容提纲挈领，进行归纳、小结，方便学生记忆，笔记也不会太累。

3. 让板书有条有理的几种方法

板书也应该象一本书一样，要分清章、节、目、子目，不能眉毛胡子一把抓。比较常用的有几种分清条理的方法，可以在标题或段落前面加上以下元素加以区分：

①中文数字、罗马数字结合区分；

②英文字母大小写区分；

③各种符号、几何图形区分；

④ 不同字形、不同粗细、不同大小字体加以区分；

⑤ 不同颜色粉笔区分。

第二节　不同教学内容的不同板书形式和方法

课堂教学板书是用粉笔在黑板上用文字表达教师想强调的重点内容，以期引起学生关注和重视，有助学生笔记和复习。所以，它们虽然教学内容不同，但都有共性的方面，那就是，板书必须做到：突出主题、抓住重点；观点鲜明、层次分明；提纲挈领、简明扼要；条理清晰、规范整洁。

由于各学科性质迥然不同的教学内容，肯定有各自特殊的个性，它们用文字表达的形式和方法也会有所不同，下面简单例举一些不同的要点和方法。

1. 文史类学科

文化、历史都是一个民族、一个国家的文化积累、历史沉淀，都可以在时间上追根溯源，都有历史线条，板书可按年代顺序或采取编年断代方法，或以重大历史事件为条线，也可以人物为线索，分析人物在每一个阶段、转折点发生的变化、发挥的作用。这样，板书线条清晰，学生也容易记住。

文史类学科，基本上都与国家地域沿革、民族人事变迁有直接关联，所以，板书可以充分利用这一点，采用机构网络、组织关系、派别支系等图表形式，如此，脉络清楚，一目了然。

文史类学科课堂教学板书，还可以采取新闻五要素的方法，抓住：什么时间、什么地点、什么人、什么事、什么结果？如果紧扣这五点，你的板书效果也不会差到哪里去了。

2. 理工类学科

理工类学科，强调因果关系，讲究逻辑性，着重分析推导，所以板书始终要围绕定律公式展开，步骤分解，一步步要清晰明了。

理工类学科课堂教学板书，也可采取做实验时的对照比较方法，在黑板上示意、示图，这样，板书简洁，也有利于加深学生的印象和记忆。

理工类学科课堂教学还应特别注重实物实验，有条件的，结合口述和板书，做好实验预案，让学生一起做动手实验，加强直观性和说服力，提高课堂教学效果。

3. 外语类学科

外语类学科由于外语文字的特殊性，课堂教学板书应该强调由浅入深、化整为零，由简单到复杂，方便学生课外根据课堂笔记复习自学。

外语类学科课堂教学板书，最有效的是采取图文结合，用与教学内容相关的图画或图表，吸引学生注意，加深印象，有助于提高学生的兴趣，有利于加强学生记忆。

外语课堂教学板书还应该注意，由于外文的特殊性，手写字母笔画很容易连续连贯。如果板书写得太快、太潦草，字母与字母之间没有一点间隙，容易产生粘连，分不清 nm、wu、il、ad、wv、oq，学生看起来费劲，记下来也容易发生差错。所以外文板书一定要做到字字清晰，规范匀称、整齐划一。

外语板书，不同的句式、语法也可采用不同颜色的粉笔或者不同大小、不同字体加以对照区别。

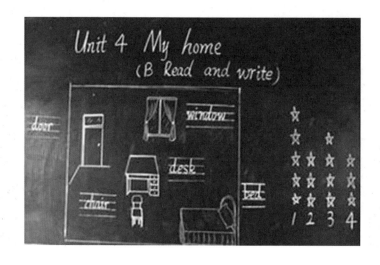

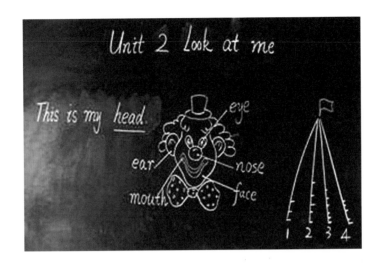

4. 文艺类学科

文艺类学科除了前面讲的共性部分，更强调直观性，侧重视觉效果和听觉效果，板书应该更注重图文并茂、形象生动。有条件的可以利用PPT、多媒体课件，让板书显得有声有色，更加吸引学生的学习兴趣。

第三节　不同教育对象的不同板书形式和方法

我们都知道，不同教学对象要采取不同的教育方法，课堂教学板书也是如此。由于年龄的差异，人的兴趣点、好奇心不一样，理解接受能力也有很大的差异。课堂上，要引起不同教学对象的学习兴趣，要引导不同教学对象的学习积极性，教师就要采取不同的语言表达和文字表达方法，以求取得更好的教学效果。

1. 小学课堂教学板书要点

小学课堂教学板书要通俗易懂、简单明了，要多用图画、图标、符号，要图文并茂、形象生动、吸引眼球，引人入胜，以求提高小学生的学习兴趣。

小学课堂教学板书，不要用艰涩生僻、拗口难懂的文字和句式。要明白，就知识而言，小学生与教师不在同一层面上，但是，教师又必须用和小学生一样的语言和文字来表达观点。千万不要对着小学生说严肃生硬的大人话，也千万不要让小学生说老气横秋的大人话。

2. 中学课堂教学板书要点

中学生还没有成人，世界观、人生观还没有形成，他们比较多地依赖于直观、直接、直觉。因此，教师讲课和板书应该侧重于感性、感知，不必转弯抹角，直接回答中学生想知道的问题，注重实际、实在和实用。

3. 大学课堂教学板书要点

大学生已经是成年人，世界观、人生观基本形成，但刚刚步入社会，面对的现实问题比较

多、社会、人生、理想、追求，考虑的问题也比较多。因此，教师讲课和板书内容应该侧重于理性，可以深刻些，但不必讲得、写得太清楚，可以多提出问题，留给大学生去思考、探索。

4.特殊教育课堂板书要点

特殊教育是指老年教育、聋哑教育等。

教师面对这些特殊教育对象，应该采取特殊的教学方法，譬如，老年人视觉、听觉降低，接受能力、记忆力也有所减弱。教师讲课速度要慢些，板书字要大些、浓些，板书不要写得人多太密，老年人记不下来。但老年人理解能力不减当年，所以板书尽可能标题式，抓住要点、疑点、难点，提纲挈领，点到为止。

聋哑教育，教学对象由于生理缺陷，听不见，说不出，上课，就更依赖于教师板书了，这就对聋哑教育教师提出更高的要求，这应该有这方面专著，这里就不展开了。

写好粉笔字是一门艺术，写好板书更是一门艺术。要细心、精心，做好板书设计，做好板书教案。授课前要打好腹稿，做到胸有成竹。相信，经过您的努力，您的板书一定会更精彩，更受学生欢迎。

第三章　板书的书写技法和书法艺术

第一节　如何提高课堂板书书写能力

要提高板书的质量，让板书发挥出最大的效力，就必须提高课堂板书的书写能力。毫无疑问，写好粉笔汉字是提高课堂板书书写能力的核心部分，正因为如此，本书安排专门章节着重讲解。

一　板书书写基本技法

板书书写具有双重性。一幅漂亮的板书版面，能将课文的内容系统化、条理化、形象化，有助于突出教学重点，突破教学难点，明确解题方法，这就是它的知识性；还能通过运用漂亮的文字、合理的版式、彩色的线条、美丽的图案、激发起学生的情感，让学生得到美的享受，这就是它的艺术性。实现双重性的板书是我们努力向往的，为了达到这一目的，我们必须掌握以下诸方面的技能。

1.怎样设计板书版式

确定教学内容后，教师就应该在课前设计好板书版式。根据教学实践的经验，以下十种板书版式类型，根据不同教学内容有选择地运用，效果都不错。

（1）总分式

总分式

11

这是整体与局部相结合的一种版式，总体内容横向写在版面最上方，局部内容一层一层依次对应横向并列往下方写，形成宝塔形状态。看起来层次分明，整体与局部的关系清楚，有助于学生系统、全面地掌握知识。

（2）辐射式

这是中心内容与延伸内容相结合的一种版式，中心内容写在版面中间，从中心内容延伸出来的内容写在周围，围成一圈，形成中心向四周辐射的状态。看起来主次分明，有助于学生掌握知识的来龙去脉。

辐射式

（3）表格式

这是将教学内容按类型对号入座的一种版式，在版面上画表格，将相关的内容按部就班地填进去，形成表格状态。看起来一目了然，条线清晰，有助于学生按图索骥找到问题的答案，系统掌握知识。

我国五大淡水湖

名称\项目	排名	面积（平方公里）	地理位置
鄱阳湖	1	3960	江西省
洞庭湖	2	2740	湖南省
太湖	3	2338	江苏省
洪泽湖	4	1851	江苏省
巢湖	5	753	安徽省

表格式

（4）阶梯式

这是反映教学内容中事物发展状况的一种版式。将不同阶段的情况，从左到右逐级往上书写，形成左低右高的阶梯形状态。看起来有积极往上的感觉，有助于学生振奋精神，牢牢记住教学内容。

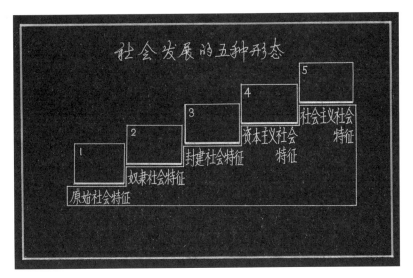

阶梯式

（5）对比式

这是将正反两方面的内容相对比的一种版式。事物的起点内容写在版面的中间，正反两方面的发展状况写在左右两边，形成明显的对比状态。看起来好坏分明，有助于学生认识到同样的事物为什么会有截然不同的两种结果。

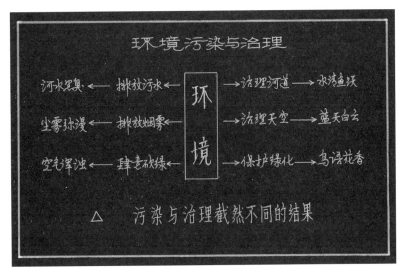

对比式

（6）图案式

这是将教学内容与图案相结合的一种版式。根据不同的教学内容，在版面上画上一个个简

13

单的线描图案，将相关的内容填进对应的图案中，形成五彩缤纷的状态。看起来生动活泼，有助于学生在享受美的气氛中掌握知识。

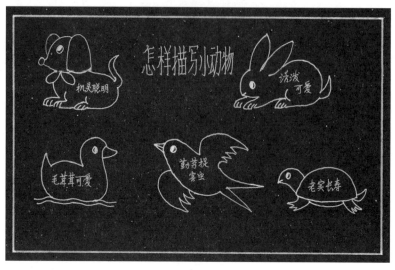

图案式

（7）问答式

这是将问题与答案相结合的一种版式。根据教学内容，将问题写在版面的左边，将答案写在版面的右边，从上到下一条一条对应着横向书写，形成一问一答的状态。看起来条理清晰，有助于学生领会与记住知识。

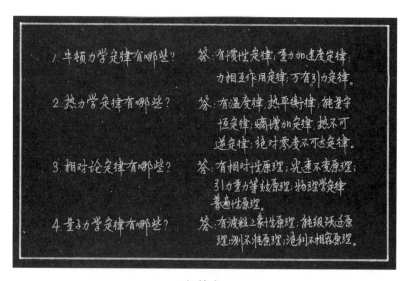

问答式

（8）连框式

这是将教学内容与连框相结合的一种版式。在版面上从左到右，横向画上一个个用直线连在一起的方框，根据教学内容的连贯性依次填写在一个个方框中，形成连环状态。看起来逻辑

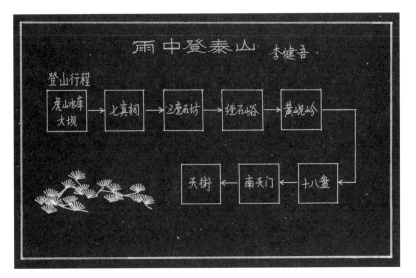

连框式

性强，有助于学生理顺思路掌握知识的发展过程。

（9）提纲式

这是中心要点与具体内容相结合的一种版式。列出教学内容的提纲，横向从上到下依次书写在版面的左边，具体展开的内容横向对应依次书写在版面的右边，形成主次分明条理清晰的状态。有助于学生从粗到细全面掌握知识。

提纲式

（10）演绎式

这是展现教学内容中命题解题过程的一种版式。将命题横向书写在版面的上方，将解题过程按步骤依次横向往下书写，形成解题过程清晰的状态。看起来一目了然，有助于学生系统地学会解题的方法，掌握知识。

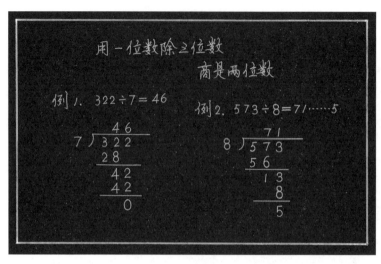

演绎式

2. 怎样突出板书内容的重点

（1）改变粉笔字的颜色

板书书写通常情况下都用白色粉笔，对教学内容中的重点部分可用彩色粉笔书写，这样更引人注目，引起学生充分注意。

（2）改变粉笔字的字体

板书书写教学内容的标题，在改变粉笔字颜色的基础上再改变粉笔字的字体，那就更好了。如能写上美术字体，那就更完美了，能充分吸引学生的注意力。

（3）选用彩色着重符号

板书书写教学内容中的重点部分，可用彩色粉笔在重点部分的横行文字下划线，也可在重点部分旁加上着重符号，如五角星★、三角形▲、星号※、圆圈〇等，以引起学生的充分注意。

3. 板书书写的常用字体

（1）楷书

楷书又称楷体，是板书书写中最严谨的一种字体，在小学教学中更适用。

小学生文化程度低，只能看懂一笔一画写的字，所以板书书写用楷书是小学教学的最好选择。

过	住	猿	日	里	彩	朝
万	轻	声	还	江	云	辞
重	舟	啼	两	陵	间	白
山	已	不	岸	一	千	帝

16

（2）行书

行书中的行楷，是板书中最快捷、最便于书写的一种字体。在教学实践中，书写速度比楷书快，又不至于因字的笔画之间有连丝而使学生看不懂。是教师喜欢选用的字体。

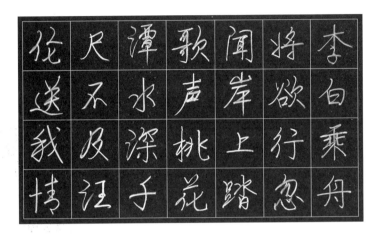

（3）隶书

隶书也是板书书写中较为快捷的一种字体，在教学实践中也经常出现。因这种字体的笔画结构与楷书存在某些差异，为防误解，所以常常用来书写课文的标题，也别具一格，很富有美感。

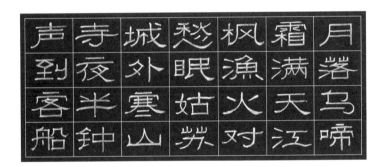

（4）仿宋字

仿宋字属于美术字的范畴，但因其书写速度较快，在教学实践中也常常运用。这种字体形态与楷书很相像，所以在板书书写教学内容中的重点部分时，要改变字体，可选用仿宋字。

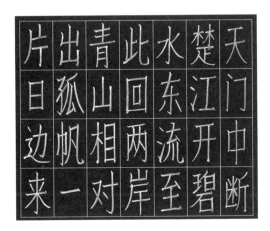

第二节　粉笔字书法

一　粉笔字书写技法

要书写好粉笔字，首先要懂得怎样正确握粉笔。又因为楷书是中国一切书法的基础。所以我们必须从怎样书写好粉笔楷书入手。

1.粉笔书写的三指握笔法

粉笔不同于毛笔，钢笔，它比毛笔、钢笔都短。是一小段长约7.4厘米、直径在1厘米以内的圆柱体或六角形柱体，材质松脆，容易折断。又因教学中的板书是在竖直的黑板上书写，这就要求我们必须掌握好粉笔的握笔法。正确的粉笔握笔法是用右手的拇指、示指、中指这三指的第一节指肚，从三个方向捏住粉笔头上方约1.5厘米处（笔头不能露出太多，以防折断），整个笔身虚握在手心中，在黑板上书写时笔头朝上，与板面接触

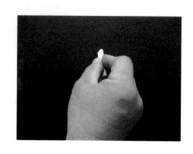

的角度约在45°到75°之间，每个人的身高各异，可自行调节。在竖直的黑板上书写，可以仰视着书写，也可以平视着书写，但不要过分俯视着书写，因为这样是写不好字的。当然如果在平放着的黑板上书写，就另当别论了。

2.粉笔楷书的基本笔法

汉字的基本笔画是构成汉字的最小单位，笔画的书写方法称为"笔法"。如果笔画出了问题，组成的汉字也不会漂亮。所以要书写好汉字，就必须从书写好汉字的基本笔画练起。我们说构成汉字的基本笔画有点、横、竖、撇、捺、钩、提、折八大类，而汉字的笔画又较复杂，每一大类里又分成若干种。现在我们就"笔法"逐一讲解。

（1）点（分为左点、右点、撇点）

左点——从右上方起笔，落笔轻，向左下方运笔,在运笔中逐渐重按,运笔到位后稍顿，捻笔向右上方回锋。

右点——从左上方起笔，落笔轻，向右下方运笔，在运笔中逐渐重按，运笔到位后稍顿，捻笔向左上方回锋。

撇点——从左上方朝右下方重按落笔，向左下方运笔，在运笔中顺势提笔，形成上粗下尖的态势。

左点　　　　　　　　　　右点　　　　　　　　　　撇点

（2）横（分为短横、长横）

"横"的笔画略呈斜势，左边略低，右边略高。

短横——从左上方起笔，落笔较轻，向右上方稍斜运笔，在运笔中逐渐重按，运笔到位后稍顿收笔。

长横——从左上方起笔，落笔较重，向右上方稍斜运笔，在运笔中逐渐重按，运笔到位后稍顿回锋。如书写字底部的长横，长横的中间略微向上拱起，形成一定的弧度，这样笔画更有力。

短横　　　　　　　　　　　　长横

（3）竖（分为垂露竖、悬针竖）

垂露竖——从正上方重按落笔，向正下方垂直运笔，运笔到位后稍顿向右上方回锋。运笔做到中间稍轻两头重。

悬针竖——从正上方重按落笔，向正下方垂直运笔，运笔即将到位时顺势逐渐提笔，形成上粗下逐渐尖的态势。

垂露竖　　　　　　　　　　　　悬针竖

（4）撇（分为短撇、长撇）

短撇——从右上方稍重落笔，向左下方斜势运笔，在运笔中顺势逐渐提笔，逐渐形成上粗下尖的有力态势。

长撇——从右上方稍重落笔，向左下方斜势稍有弧度地运笔，到一定位置顺势逐渐提笔，形成上粗下逐渐尖的态势。

短撇 　　　　　　　　 长撇

（5）捺（分为正捺、平捺、反捺）

正捺——从左上方稍轻落笔，向右下方运笔，在运笔中逐渐重按，运笔至波脚处，稍顿略向右上方顺势慢慢提笔，形成波脚处粗，收笔处尖，豪放的态势。

平捺——从左上方稍轻落笔，略向右下方运笔，在运笔中逐渐重按，运笔至波脚处，稍顿略向右上方顺势慢慢提笔，形成波脚处稍粗，收笔处尖，舒展的态势。

反捺——从左上方起笔，落笔轻，向右下方运笔，在运笔中逐渐重按，运笔到位后稍顿收笔。反捺是正捺的变写。

正捺 　　　　　　 平捺 　　　　　　 反捺

（6）钩（分为横钩、竖钩、斜钩、卧钩、竖弯钩、弧弯钩、横斜钩）

横钩——从左上方起笔，落笔较重，向右上方稍斜运笔，运笔到位后稍顿捻笔向左下方提笔出锋。

竖钩——从正上方重按落笔，向正下方垂直运笔，运笔到位后稍顿捻笔向左上方提笔出锋。

斜钩——从左上方稍重落笔，向右下方斜势稍有弧度地运笔，运笔到位后稍顿捻笔向右上方提笔出锋。

卧钩——从左上方起笔，落笔轻，向右下方逐渐重按有弧度

横钩

呈弯形地运笔，运笔到位后稍顿捻笔向左上方提笔出锋。

竖弯钩——从正上方稍重落笔，向正下方偏左稍有弧度地运笔，到一定的位置转折向右逐渐重按继续运笔，运笔到位后稍顿向正上方提笔出锋。

弧弯钩——从左上方起笔，落笔轻，向正下方偏右稍有弧度地运笔，运笔到位后稍顿向左上方提笔出锋。

横斜钩——从左上方起笔，落笔较轻，向右上方稍斜运笔，到一定的位置稍顿，转折向右下方斜势有弧度地运笔，运笔到位后稍顿向正上方提笔出锋。

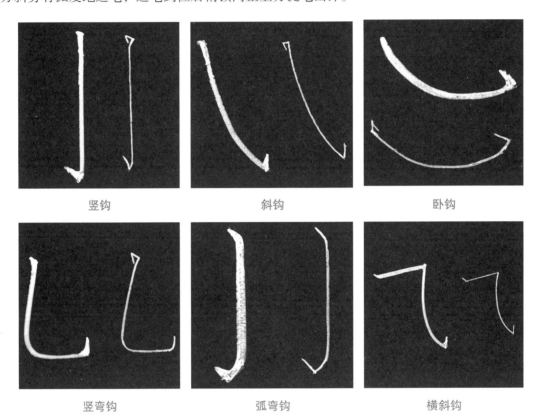

竖钩	斜钩	卧钩
竖弯钩	弧弯钩	横斜钩

（7）提（又称为挑，分为短提、长提）

短提——从左下方重按落笔，向右上方斜势运笔，顺势提笔，形成下粗上尖的态势。

长提——从左下方重按落笔，向右上方斜势慢慢运笔，顺势逐渐提笔，形成下粗上逐渐尖的

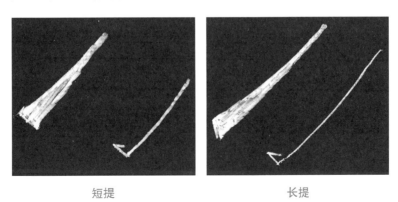

短提	长提

21

态势。

（8）折（分为横折、竖折、撇折）

横折——从左上方起笔，落笔较轻，向右上方稍斜运笔，在运笔中逐渐重按，到一定的位置稍顿转折再向下垂直运笔，运笔到位后稍顿向右上方回锋。

竖折——从正上方重按落笔，向正下方偏右稍有弧度地运笔，到一定的位置稍顿转折再向右上方稍斜运笔，运笔到位后稍顿收笔。

撇折——从右上方稍重落笔，向左下方斜势运笔，在运笔中顺势略微提笔，到一定的位置转折稍顿再向右上方顺势慢慢提笔。

横折

竖折

撇折

3. 粉笔楷书的间架结构

要书写好粉笔楷书，只掌握基本笔法还不行，还必须懂得楷书的间架结构，这样书写出来的字才漂亮。所谓间架结构是指由楷书的基本笔画组成字的内在搭配规律与表现形式。字写得好不好，与字的间架结构有很大的关系。

楷书的间架结构，从结构形式上可分为独体字与合体字两大类。

（1）独体字

独体字是指笔画较少，没有偏旁部首和其他结构单位支撑照应的字，如"大、木、人、小、口、天、田、力"等。独体字比较简单，笔画越少的字越不能写大，内白（字的笔画之间的空白处）越多的字越要写小，如"口"字。书写独体字时只要掌握这么一条规律就行了。

独体字

（2）合体字

合体字是指由各种形态的偏旁部首和结构单位组合而成的字，结构形式繁多，字形多种多样，占据了汉字的绝大部分。如"河、理、折、放、暂、则、喝、功"等。

合体字

22

（3）间架结构的原则

无论是独体字还是合体字，我们在书写时都要注意以下四项原则。

① 重心平稳　书写任何字体都要注意重心平稳，书写楷书更讲究这一点，书写粉笔楷书同样如此。做到了这一点，书写出来的字就端庄稳重，否则失去平衡就东倒西歪，不成样子。

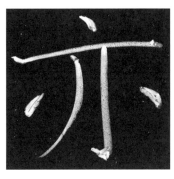
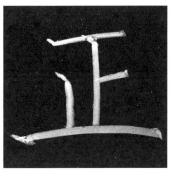

重心平稳　　　　　　　　　　　横平竖直

② 横平竖直　书写楷书时强调横平竖直，就好比建房时强调梁平柱直。可见横平竖直在楷书中的重要性。做到了这一点，书写出来的字就平正庄重，否则字体歪歪扭扭，没有气势。但是要明白楷书中所说的横平不是绝对的平，而是左略低右略高，略有斜势的平，只有这样，书写出来的字才美观。

③ 偏旁容让　偏旁部首作为结构单位，大都笔画较少，体形也相对较窄、较扁、较小。所以我们在组字时，偏旁要让出地方。偏旁在左边的，要"左收右放"；偏旁在右边的，要"左占右让"；偏旁在上面的，要"上紧下松"；偏旁在下面的，要"上放下缩"。只有这样，字的结构才合理，书写出来的字也象样。

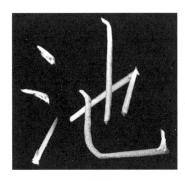

偏旁容让　　　　　　　　　　　粗细得当

④ 粗细得当　粉笔书写楷书，笔画也应有粗细之分。做到了这一点，书写出来的字就活泼，有节奏感，否则书写出来的字太死板。原则上每个字的主笔都略粗一点，重叠的横笔画与并列的竖笔画，它们中的次要笔画可略细一点。

23

第四章 黑板绘画技法和版面设计要点

粉笔篇

三笔字与中国画实用技法

第一节 粉笔绘画的要领和技法

粉笔一般不透明，不渗化。在黑板上着色要用色粉笔来画。色粉笔颗粒细，色彩饱和，画在黑板上的人物画像效果逼真。黑板粉笔画是用手指进行加厚涂抹，粉笔的粉末要涂得少一点，如果涂得太多，涂上去的粉末就不牢固。要特别注意掌握好轻重，均匀一些。

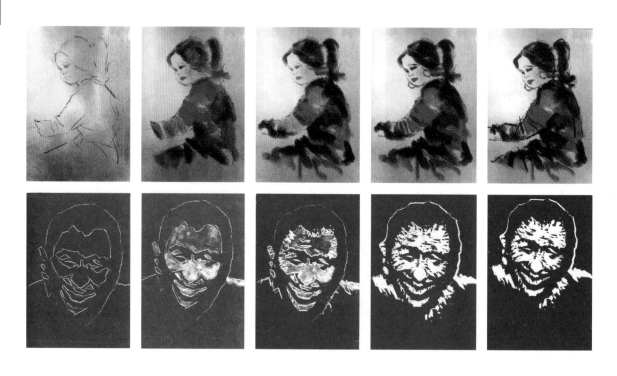

第二节 几种不同类型的板报版面设计

板报版式的美工设计，应充分考虑形式与内容的统一，黑板报的美工设计要新颖独特，报头和文章中的插图以及题图要画得精美，整个版面内的图案与文章都应进行"合理搭配"，既不

24

一、通俗型

　　版式简洁明快，为一般常用版式。通常报头放在左上方或者右下方，文章题头以标题为主，最后加以尾花上缀。

二、中轴对称型

　　有稳定感。通常报头放在版面中间，文章安排在两边。

三、中心展开型

　　报头居版面中心，稿件安排在报头四边。这样的版式，报头引人注目，有如元帅升帐，号令四方。

四、阶梯型

　　从通俗型变化而来。稿件排列呈阶梯参差状，给人以向上的感觉。

五、叠盖型

　　文章之间为交替叠盖状，这种排版有强烈的层次感和空间感。

六、报头展开型

　　报头为开放式，配以相应的题头、尾花，版面活泼，浑成一体。

七、削角型

　　削角可增强不稳定感，从而使版面活泼起来。

八、斜置型

　　在倾斜中显示出动感，使人振奋向上。

九、经纬型
以经纬线分割版面，使其显得严肃、方整。

十、专刊型
环绕一个专题，报头、题头、文字、尾花互相穿插，从而强化主题，使人一目瞭然。

能排得太满，也不能太空，要看上去美观、大方、有气派。

　　排版形式服从文字内容；重要文章放在头条（一般在报头旁边）显著的位置上，轻松的文章可穿插得活泼一些。要尽量多留出题头位置，避免将文字排得满满的，显得臃肿。文章的题头要有直有横，富于变化。

第三节　关于板报花边和插图

　　板报的花边图案设计应整洁美观，疏密有致。供平时参考之用。设计时要大胆创新。可直接、间接地运用如实用美术等姐妹艺术的手法来丰富花边图案的设计手段。

　　花边图案的设计不只是线条的运用，也不必拘泥于现在的花边图案，生活中的一些素材，经过整理、变形，作为花边也是很有特色的。

　　板报中的插图和题花设计，一般小而简，以小见大，紧扣主题。

第五章　粉笔板书和板报的实际应用

制作PPT和多媒体教学课件需要相应的设备条件和制作技能，而粉笔字板书和黑板报，虽然很原始、很传统、很简陋，但由于它经济、简便、快捷，不受时间、空间、环境条件的制约，所以依然在学校教室、部队营房、工矿企业、建设工地、山村乡镇、社区居委、大墙内外和社会各个角落发挥着宣传教育的积极作用。

学校课堂应用：教师课堂教学板书、教室墙报，师生互动，学生交流，成为校园文化不可或缺的一个重要组成部分。

部队营房应用：部队营房、边防哨卡，黑板报可以丰富年轻战士的军旅生活。监狱大墙内，黑板报也是管教干部用以教育改造获刑人员的一种宣传教育工具和有效的形式手段。

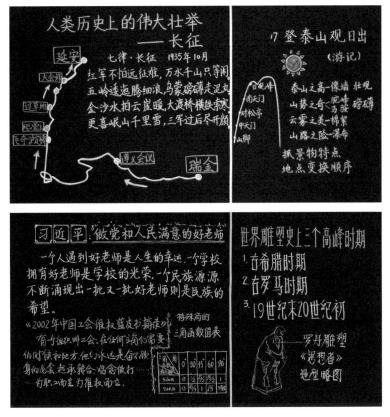

历届教师板书比赛获奖作品选登

27

山村乡镇应用：因为黑板报、粉笔板书的成本几乎可以不计，特别适合经济条件不好的农村，边远地区的山村。农村乡镇学校学生上课教学，田间村口宣传动员、科普教育，黑板报、粉笔板书有着更广泛的用武之地。

居民社区应用：黑板报快捷、简便，可以随时随地在小区大门口布告通知，或通过黑板报，组织小区环境卫生、文明建设，文化活动的开展。

建设工地应用：黑板报特别适合工矿企业、建设工地，开展安全生产、劳动竞赛的宣传报道。黑板报轻便、灵活、机动，方便在各班组、车间、各厂区工地巡回宣传展示。

粉笔板书、黑板报是传统教学宣传的工具和形式，在各种现代化多媒体传媒的冲击覆盖下，依然能够坚强地生存发展下来，成为社会文化中的一道永久靓丽的风景线，充分说明它依然具有强大的生命力，是中华传统文化百花园中的一朵灿烂的奇葩。

第六章　黑板和粉笔的种类和特性

第一节　黑板的种类和特性

多层夹板黑板：重量轻，表面平整，适用于室内或临时室外展览、比赛，缺点是不耐雨淋日晒，夹板容易变形。

铁皮黑板：用于室内室外，不受气候影响，但容易生锈。

玻璃黑板：主要用于学校教学，工矿企业较少使用。

水泥黑板：表面粗糙，坚固耐用，是供室外用的最佳黑板，但由于长久放置室外，易褪色、损坏，需经常油漆、整修。

第二节　粉笔的种类和特性

圆柱形粉笔：适用于绘画、书写文字。

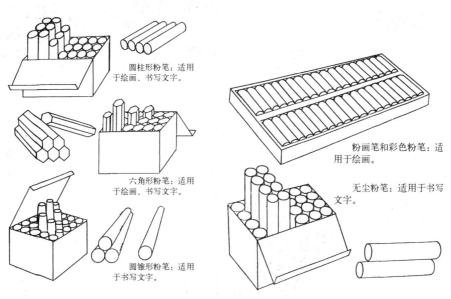

圆柱形粉笔：适用于绘画、书写文字。

六角形粉笔：适用于绘画、书写文字。

圆锥形粉笔：适用于书写文字。

粉画笔和彩色粉笔：适用于绘画。

无尘粉笔：适用于书写文字。

粉笔的种类

附表：各类粉笔的硬度和颗粒细度比较

名　称	硬　度	颗粒细度
圆锥形粉笔	硬	细
圆柱形粉笔	中性	中粗
粉画笔	中硬	中细
无尘粉笔	特硬	特细
六角形粉笔	软	粗

六角形粉笔：适用于绘画、书写文字。

圆锥形粉笔：适用于书写文字。

第三节　黑板的保养与修复

黑板粉笔画的特点就是利用黑板的黑色作画，这与其他绘画材料有点不一样，因为一是

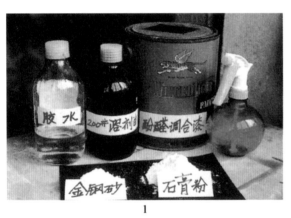

1

2

3

4

利用黑色作底，二是采用（粉笔）作画，但缺点是颜色黏附性差，易脱落。所以作画时对粉笔的材料（黑板、卡纸）要有一定的要求，黑板和黑卡纸的特点是表面既粗糙又平整，并且耐磨。

制作方法：这种黑板一般均采用夹板制作。油漆前，先用石膏粉和金刚砂（3∶1）混合掺入粘合剂或胶水后进行搅拌，随后嵌附在夹板上，待干燥后用中粗砂皮打磨，接着再用喷枪喷漆（酚醛调合漆与200号溶剂汽油8∶1），喷至3—4次即可使用。如果用刷子油漆，那么就会造成黑板的表面颗粒度不够粗糙，绘画效果也不好。

附　　录

1. 粉笔字书法考级标准

一级：捏粉笔姿势正确，会用正体字，字形合理，书写文字可识。

二级：字形美观、笔顺正确。运笔有力、字体清晰。

三级：书写手法熟练，横、竖、撇、捺、点、钩、折、提，笔划分明，粉笔书写字体能清楚看出是什么字体（例如：楷书、行楷、行书、隶书、魏碑等字体，下称实用粉笔字体）。

四级：运笔抑扬顿挫，出锋有力。每一个字组成的笔划粗细、长短规范协调；通篇文字大小、高低、胖瘦一致匀称，有毛笔书法的韵味，字形美观耐看。达到熟练书写一种实用粉笔字体。

五级：板书整版条理有序、整洁美观、通篇布局合理、章法有度。能熟练书写两种实用粉笔字体。

六级：能熟练、快速书写三种实用粉笔字体，获得过单位或同级水平粉笔字技能比赛名次。（提供复印件）。

七级：能同时熟练、快速、精确书写四种实用粉笔字体，获得过区级或同级水平粉笔字书法技能比赛名次。（提供复印件）

八级：能同时熟练、快速、精确书五种实用粉笔字字体。获得过市级或同级水平粉笔字书法技能比赛名次（提供复印件）。同时提交用钢笔字书写的有关粉笔字板书心得文章（1 000字）。

九级：获得过市级粉笔字书法和板书技能比赛名次，能用粉笔书写两种或以上常用标准美术字体（例如：黑体字、仿宋体等美术字）（提供复印件）。曾在区级或行业系统报刊杂志上发表有关教学板书心得或理论文章（提供相关复印件）。

十级：获得过市级粉笔字书法和板书技能比赛以及市级毛笔书法或硬笔书法比赛的名次（提供相关复印件），曾在省市报刊杂志上公开发表有关教学板书设计艺术理论文章（提供相关复印件）。

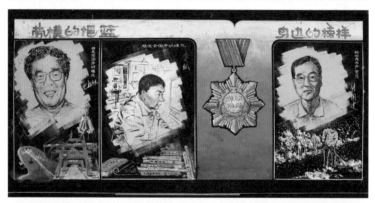

优秀宣传教育板报选登（作者：黄建法）

优秀宣传教育板报选登（作者：黄建法）

毛
笔
篇

学好毛笔字是写好三笔字的重要组成部分。中国文字乃是民族文化之根，书法艺术是民族精神品格与民族气质的表现。写好毛笔书法，继承优良传统是一代代人的责任。作为教师，其责任尤为重大。重塑华夏审美文化人格，发扬民族优秀文化，现在已被提到相当的高度。但习与练，提高与打基础的任务也是相当繁重。因此，从学习提高的角度来看，技法上提高是第一重要的。

中国的书法艺术是世界上独一无二的。书法的基本构成，是生命活力的线条，虚实相生有意味的空间，有元气淋漓的意境。书法的艺术性要求是：有品格、有笔力、有神采、有意境、讲性情、有个性，是要表现出气韵生动的和谐品格。

鉴于以上的要求，那么在具体的学习中对技法的要求被提到极重要的地位。技法掌握得怎样与表现出的书法品质息息相关。书法的境界是由技、艺、道不断演进的过程。技是基础，技法不到，其他就无从谈起了。为此，本篇着重谈的是毛笔技法。掌握了技法才能循序渐进地提高。也为写好其他两笔字打下了良好的基础。

本篇分六章。其侧重在用笔及对字点画的要求上，也兼及结构与章法。此外，临帖与欣赏也做一定的举例与讲解。最后是关于考级作品的示范、讲解、评析。学习者可以循章学习。顺本书思路来进行操作。也可着重抽取其中章节来学。技法上虽然是分开讲，但实际运用却要融会贯通，方能有实效。从提高技法角度讲，用笔、用腕、点画、结构都是重中之重，是极重要的基础。

第一章　书法的用笔技法及点画要求

毛笔书法的艺术性，是通过正确的、有功力的用笔才能表现出来。也就是手中这支笔是否能凭你的调遣，听你的指挥，运用自如，把你想表现的能很好地呈现出来，达到理想效果。所以用笔是书法的灵魂。而表现出好的点画形态，线条质量就是通过正确的用笔要达到的目标。

第一节　用腕之法和执笔要领

书法是用毛笔在纸上书写，所以用笔上广义是包括执笔法与用腕法。执笔用五指执笔法，见图3-1。其要领是指实掌虚，要有一种包裹感。如手指不实则运腕无法着力，如掌不虚空，则运笔不灵活。其重点在于指与腕的配合，形成合力。古人讲"执笔无定法，要使虚而宽"，其实还是有最佳执法的，只是到了高级阶段，无论何种执法都是能挥洒自如了。

运腕法是极为重要的，提笔法中腕平掌竖，见图3-2。腕与掌有角度才能转换灵活。而用笔中顺推、逆行、转折等动作都必须用手腕来进行。忌用手指运笔，指有时起辅助作用。此外，运腕法必须"腕肘并起"，也就是除写小楷可以枕腕外，其他较大的字必须悬臂悬肘，以背、肩、臂之力传导到腕指间。这种要求对初学者有相当难度，但通过坚持练习是完全可以掌握的，见图3-3。最后

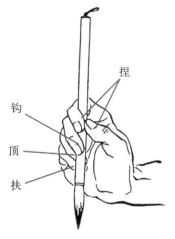

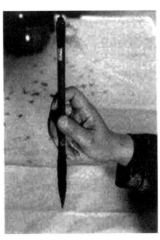

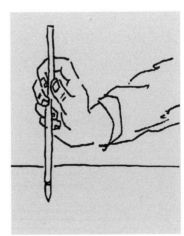

图3-1　五指执笔法图　　　　图3-2　运腕示意图　　　　图3-3　悬腕法

一个是执笔位置。分上中下部，一般以中间位置比较好，可以写大字，也可以写较小的字，见图3-3。总之，执笔运腕要适当灵活，便于运笔为要，通过自己不断地调整来掌控好。

第二节　用笔之法分中锋和侧锋两种

解决了执笔与运腕，接着就要面对拿着笔怎样在纸上书写的问题。其一是弄懂毛笔的柔软性问题。毛笔虽柔软，但也有相当的弹性，故用笔时要利用其弹性，时时调控，使之回归走在线条中间。其二是弄懂毛笔的圆锥体问题。书写中，毛笔分开铺毫，笔暂时在笔尖部分变形，但随着形态变化的需要，要有能力重新调整，把笔调归到圆锥体状态，见图3-4。以上几点弄懂了，我们可以讲用笔的中锋和侧锋。中锋是最重要的，是保证线条质量的法宝。用中锋是令笔心常在线条中间行进，如锥画沙，这样的线条才饱满，有力度，有厚度，见图3-5。至于侧锋，大多用在点画线条的开始或者转折部分收尾，起到一种展现姿态，变化形态，或取势需要的作用。在具体书写中中、侧锋并用，结合得好则形态生动可观，结合不好则枯木柴担，鹤膝竹节，见图3-6。至于偏锋，则如刀刮平面，扁薄尖削，势单力薄，为书法的大忌，不可不慎，见图3-7。中锋用笔，力透纸背、入木三分、沉着劲健。这些说起来容易，理解也不会太难，但要做到手到功成，非下苦功不能出效果。此中关键是如何调锋、如何用腕、如何运笔。用笔既有灵便一面，又要出于自然，并非易事。至于其他许多笔法此处从略。临帖中自可体会。但以上大法必须深究。

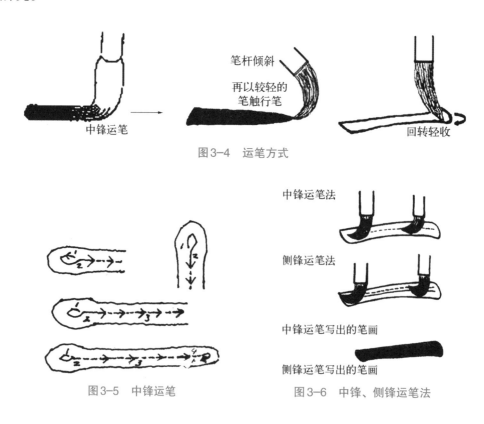

图3-4　运笔方式

图3-5　中锋运笔　　　　图3-6　中锋、侧锋运笔法

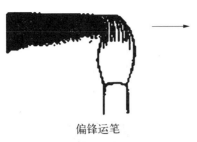

偏锋运笔

图3-7 偏锋运笔法

第三节 用笔之法中的提按，涩逆、挺锋、用锋

理解了中、侧锋用笔，还是远远不够的。书写中笔锋运动千变万化，要时刻变化手中笔的动作以适应线条形态的变化。那么多角度、立体地理解用笔中的要领显得十分重要。

1. 提按 提是用力往上，按是用力往下。提、按的变化在线条的粗细变化上最明显。提、按可见很分明的，如笔的落纸，笔的收回，也有暗中的提、按，如粗细线条的过渡，笔锋的转换等。要领是提、按要掌握到最好的分寸。用笔扫荡，信笔肆意挥洒都不合法度。作书提得起笔比按得下笔更加重要。古人讲的"转""束"二字，最有意味，其实就是控制好，提得起、按得下、擒得定、收得住，则自然没有毛病。

2. 涩逆 涩逆之法是关系到线条质量如何的关键。善用涩笔、善用逆势则点画线条质量上乘，否则就削薄油滑。涩笔是笔锋着纸后用腕力推动，与纸相争，摩擦、挫动的意思。中锋入纸加上一定速度，加腕力涩推，笔尖与副毫共起作用，于是线条圆劲饱满，笔势飞动又沉着。此是精于笔法者的妙相，见图3-8。"逆"的作用是取势逆相，与"顺"相反。逆势是推的动用，顺势是拖的动力。两者力度，摩擦力是不一样的。总之用逆取涩是要法，逆涩与飞动这一对矛盾处理好，极为重要。

3. 挺锋 挺锋是笔能站立起来的意思。柔毫要能站挺，不能偃卧不起，这就需要很好的技巧。挺锋先要懂毛笔用几分笔，见图3-9。要充分利用毛笔的中截，用腕力扭转，将毛笔站挺起

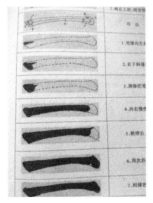 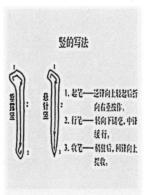 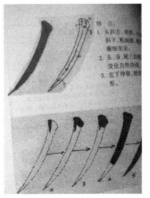 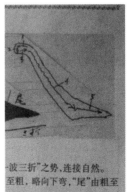

图3-8 笔画写法

39

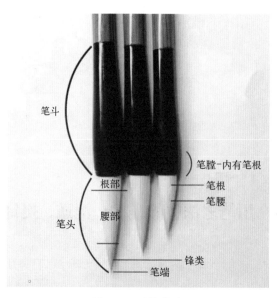

图3-9　毛笔构造

来。其中，运笔中要能挺立，那么笔头中不能用到笔根部位，要留有余地。在行进中笔的轻重要时时掌控，也就是能提得起笔，起倒要自如。

4. 用锋（包括按、起、推、转、折、顿、挫、停、驻）　笔能挺起，毫能运转，变化之功始成。用锋主要是讲在书写中，随点画线条的变化要求，笔锋能随时调整，写出比较理想的笔画线条形态来。

按的要求是用力向下，这有个程度掌控的问题，该按多重取决于形态要求。下笔忌按死，初学者可以试着多次按，达到逐渐形准的要求。

起是让笔锋挺立，但起到什么程度，也是要推究的，逐渐按也可以逐渐起，这样在纸上调锋就相对容易。

推是笔锋的行进状态，其中包括提、按的程度要求。要求是有控制地推进，也是"涩"的要求。

转是运笔换方向，一般是圆转的要求，用锋是在手腕控制下逐渐提转，逐渐按转，相辅相成，有机结合地运笔锋动作。转有时往往同折相结合，明转暗折，要体会微妙的境界。

折一般指运笔到一定位置，突然要改变方向，在点画中表现为方折的形态，这样用锋就要明确，不能含糊，亦方亦圆是大忌。笔锋改变方向，一种是用翻笔，由锋的正面翻向反面再行进。一种是提笔收锋使尖，按出角，再铺毫向另一方向。

顿是用力按下锋。动作有程度上不同，看用在什么地方。轻与重都会反映到点画的形态上来，因为顿的位置较小，是一种小范围的用力。顿有时是为了换锋，有时是为了补不足，有时是为了突出什么。

挫往往是笔锋的扩张，也就是原点位置上的稍微扩张，一般都与顿连用。顿挫要达到目的，一是补足形态；二是蓄势待发，往往要看具体形态要求而定。

停如休止符号，在笔锋的运行中，有时要踩刹车，中间要停留一下调锋或换笔。驻也就是

停下来的意思，一般是停驻连用，但程度有所不同。

驻一般是留驻时间较长，在原位是为了蓄势而进行下一动作，是为运锋转方向。

这些用锋要领体现的是轻、重、缓、急的运笔节奏，要融会贯通地理解，并要达到心手相应的程度，是临写技术的难点。

第四节　以正楷打基础的"永"字八法要领

"永"字八法是古人总结的写好点画形态的方法，是体现在正楷中的最基本的点画形态，正楷写到此是法则完备了，见图3-10。其笔画中包括使用了篆书的圆笔和隶书的方笔，我们重点是放在正楷点画上来讲解，但也要懂得其来源。初学者从篆、隶、楷开始学都是适合的。篆、隶、楷都各自有内在规律，都是学书的基础，但从用笔法则完备的角度来讲，非楷书莫属。楷为中间桥梁，上通篆、隶，下通行草，善学者是皆可旁通的。

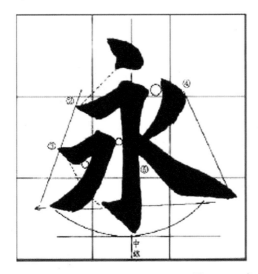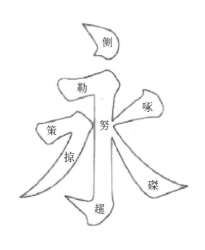

图3-10　永字八法

先了解一下篆书的用笔，篆书线条要求匀、圆、劲，见图3-11。用笔只要藏头护尾，逆锋起笔，藏锋收笔，中锋运笔行进即是全部。所以篆书的要求只是一笔，即圆笔。

隶书在篆书基础上演变，字形由长趋扁，点画由匀圆的线条变化出粗细来，并且增加一笔带雁尾的长横。带有蚕头雁尾的长横，其实就宣告了用笔上方笔运用的出现。方笔的特征是用笔有折的动作，突破了粗细匀圆线条的篆，有粗细变化，并且有波折，有转折的点画出现。所以隶书的出现为楷书打下了基础，见图3-12。

三种点画的起笔、行笔、收笔的比较，见图3-13。从楷书点画来讲，是继承了篆、隶书的用笔方法，同时又演变出了自身独有的用笔技法，进而形成了楷书点画独有形态特征。

见图3-14~3-21。

图3-11　金文、大篆、小篆

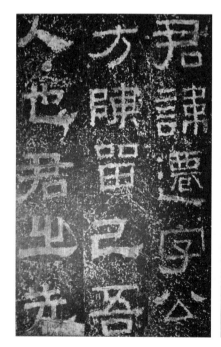 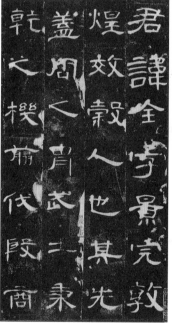 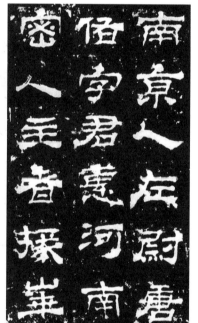

图3-12　汉隶碑文

收笔

方起方收

方起圆收

图3-13　汉隶起收笔比较（礼器碑）

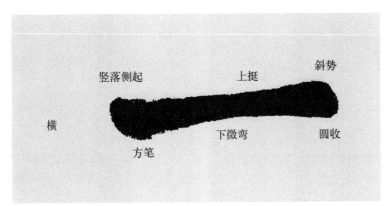

图 3-14 横

图 3-15 点

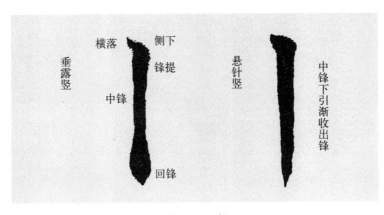

图 3-16 竖

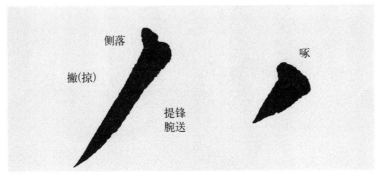

图 3-17 撇

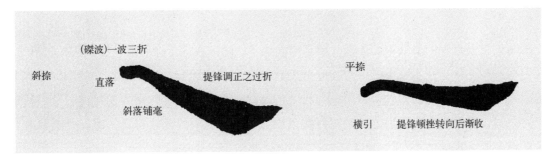

图 3-18 捺

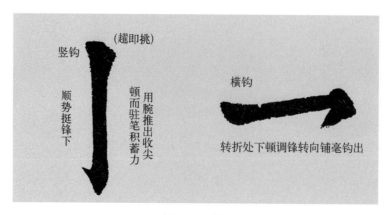

图3-19　钩

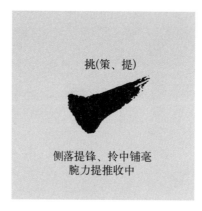

图3-20　提

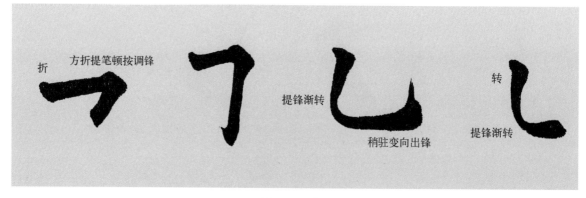

图3-21　折

　　从写好楷书点画的最基本要求讲，形态准确到位。落、收笔干净利落，中间提按过渡自然，表现出粗细的变化，注重线条的弧势、直势变化，注重相背区分，逐步把点画的形、势、力自然状态表现好。从用笔的要领讲，落笔与行笔的衔接，行笔与收笔的衔接要过渡自然。行笔中的隐含之力，提推之力，涩进之力是写好线条中截的关键。写好落收容易，写好中截最难，应方法正确多加推敲。

第二章　楷法结构及行、草结构

第一节　书法结构的原则

　　掌握基本的点画形态以后，点画上会产生不少变化写法。如长短的变化，斜、正的变化，弧度的变化，具体的可以在临帖中扩充理解来加以临好，有"永"字八法基础，是不难写好的。那么有了点画功夫以后要组合起来写成完整的字。这就有一个合理组合的原则，只有通过合理完美的结构方法，才能写出正确美观的字来。古往今来，谈结构方法的书很多，我们这里只谈几点最重要的结构原则，以助高屋建瓴地宏观把握这一技法。

　　首先要讲究好的结构，必须要先理解用笔的笔势。笔势生结构是安排好结构的灵魂，气是由笔势所生，"气势"往往连用。古人讲"气势生乎流便，精魄出于锋芒"。

　　一是从用笔运锋中来，发笔时多微露锋尖芒角，故而精神外耀，神采焕发。所以，学书最好从临摹真迹入手。二是书写的笔顺一定要正确。按笔顺书写，以气势统摄，才能把众多的点画凝聚成字，并产生神采，生机勃勃。最好的结构不但形到，而且气到、势到，进而神到、意到。书写中贯气赋予了字的灵魂，即使有些结构细节不到，也不影响全局，见图3-22。从应用上来讲，有往必收、无垂不缩、笔不离纸、形断意连、八面出锋、万毫齐力，这些是产生好笔势的基本功。

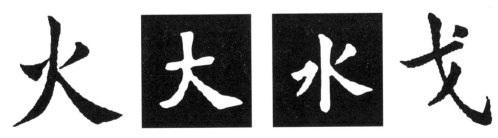

图3-22　火、大、水、戈

　　其二是总体把握好字的平衡。书法上把字形结构叫做"结体"。这"结体"是个动态的东西，结体对每一个书写者来说都是有差别。古人讲笔法千古不易，结字因时相传。也就讲每个时代，每个人所写的"结体"多少都有差别。此是个性不同形成的。不过在任何结体中不变的是都讲究平衡。平衡是个极重要的法则，从古人讲结构的许多著述中都可以见到。而平衡不同

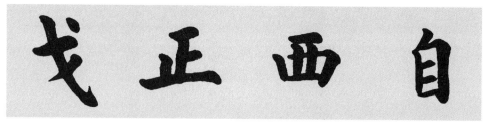

图3-23 城、衡、姿、叙

于平均、均等，这也要深入地理解。平衡的要求也是活的，具体到各个字，是要具体来分析的。平衡的目的是要把字的重心掌握好，以符合人的视觉原理，见图3-23。

第二节 楷书的结构原则及各帖个性变化

楷书的结构应该是最基础的要求。从上述的两大原则来看，在楷书中表现最明显。楷书从唐楷讲，已经是法度最严谨的表现了。所以从学习临帖来讲，要掌握以下几点。

1. 把握好帖上字的本来面目，使临写出来的字越接近字帖越好。从临帖中总结其结构规律，如有的字要长，有的要扁，有的要正，有的要斜，见图3-24。顺其字的本来之形才显自然。

图3-24 戈、正、西、自

2. 分类找出规律。如独体字、合体字、包围结构、半包围结构等。合体字里面包含的结构分类比较多，如上中下结构、左中右结构、左右结构、上下结构等，见图3-25。

图3-25 四、国、周、昆、慧、肥、街、夕

3. 把握好各种比例关系，独体字有宽、狭、高、瘦等比例。合体字因为有多部分组成，更要很好地把握比例关系。才能使字达到美的效果，见图3-26。

46

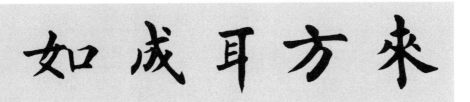

图3-26 口、皿、身、特、鸿、意

4. 突出字的主笔。一般讲字都有主笔，突出主笔也就是有了主次的对比，就像戏剧中有了主角一样，然后加上配角，戏就好看了，见图3-27。

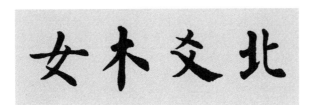

图3-27 如、成、耳、方、来

5. 对称平衡，此是世间的一般法则。就汉字来讲要求横平竖直是最基本的要求，其中之理就是为了求得对称平衡。当然，汉字结构的对称和平衡不是绝对的，是视觉感受上的平衡，见图3-28。

图3-28 女、木、爻、北

6. 重心平稳。这一点很重要，字能否站稳，全在重心支点上。有的支点容易找，有的支点比较隐晦，见图3-29。

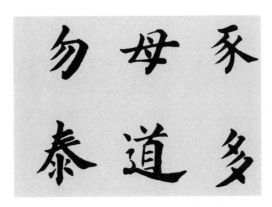

图3-29 勿、母、豕、泰、道、多

以上这些原则并非每个字都有用到，但其中道理是相通的，要融会贯通地用。

从历史上留传的各家楷书来看，基本楷则都是严守的。但写出来的字各有韵味、风格气骨外，其结体表现也各具特色，我们可比较一下，同样一个字，除点画外，结构上都有差异，有的还差异较大。从中可以悟出各家有自己结构诀窍，见图3-30，通过比较可以看出各家的个性特点。为大家学习、创作提供参考。

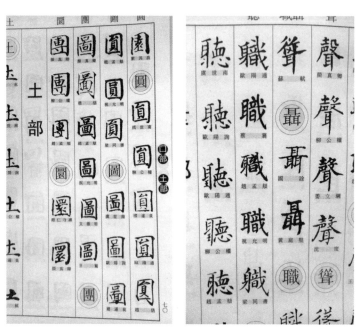

图3-30　圆、圖、職

第三节　行草书的结构原则方法

通过正楷比较严谨的学习，最终都要过渡到行、草书的学习运用上来。从实用性和艺术性讲，行或草优势显而易见。从学习上讲，从楷书过渡到行书或草书。不仅是结构的改变，更是从笔法上的改变。只有笔法上适应行草书写法，才能谈到结体。

1. 行楷　行楷的基本笔法或结构大都是从楷书中来。行楷写起来笔势比较流便。因为用笔近楷，笔势还是比较缓慢。但较楷书的严谨已经显得有相当动态。因此，其结构基本还是楷书的形态，但局部可以有所改变。以《兰亭序》为例，则可见其与楷书在笔势上与字形上有相当的改变，见图3-31。"至"字露锋起笔，有改变笔顺。"朗"字形有动势、重心改变。

2. 行草　行草是行书偏向草书的写法，草的成分加重了。此种写法要得法，最好是楷书学了以后就学草书。以楷、草的用笔结合，以用笔的沉稳与飞动相结合才能真正写好行草书。行草书需用方笔与圆笔的相融方法来写，因此其结构就变化较大，有时与楷书的结构

毛笔不要提起，把点的
头和尾盖住，侧锋带笔
形成平形四边形块面

2带：盖住点方便转

图3-31

要求就有了相当的距离。以行草基本特征来看：① 减省点画；② 笔势流动；③ 用笔灵活；④ 多以点代画；⑤ 字形点画可以变形，但要有依据；⑥ 笔画带出牵丝明显，呼应加强，动态足；⑦ 体态多变，不拘大小长短，宽狭斜正。这样，其结构要领是比较灵活多变的，是从用笔的轻重徐急的力度与速度来生发的。强调节奏，强调变化，强调对比，强调意趣，最终是要提高艺术性。所以此种书体既有偏楷的结体，也有偏草的结体，根本上是要融合得好才行，见图3-32。

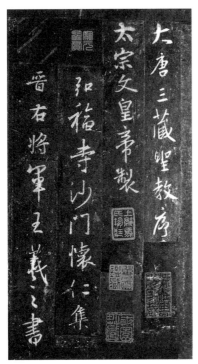 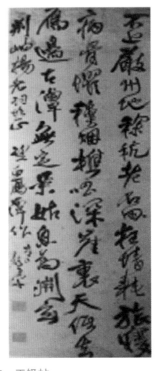

图3-32　圣教序、王铎帖

3. 草书　草书其实是由隶书发展而来。其早于楷书，是从隶书的快速写法变化而来，最早出现是章草，后又有小草与大草的出现。各种草书都有各自书写规律。从学习的角度讲，以先写好小草为要，草书的用笔流动简便，沉着飞动最重要，其中既有方笔又有圆笔，但以圆笔为主。小草字字独立，形态较为有规范，便于入门，见图3-33。

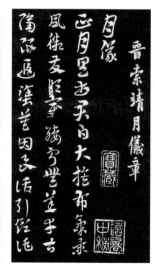
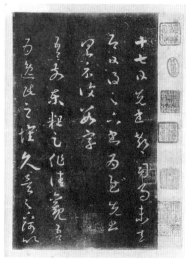

图 3-33　孙过庭书谱、索请《月仪帖》、十七帖

第四节　各种书体的用笔，结构的贯通，互参互融

前面我们着重讲了几种字体的结构方法，从更高点的要求讲，行草书最为实用，艺术性也较高，应是加强努力的目标。但是行草书从用笔到结体，其实包含的内容方法是最广泛的。好的行草书其用笔结构无不从篆、隶、楷中汲取养料，因此在着重攻克楷书后，篆和隶也应加强学习。前人讲，行书必以楷法为形质，以草书为情性。其实就包括骨力从楷来，使转有法从草书中来；而楷从隶中来；草从篆中来，其中消息参透，融会贯通，互参互融是极其重要的。在行草书中，以方圆并用之笔法显示其特色。但具体到每个人，都会有所侧重，或方笔多，或圆笔多，这样行草书就无定形而体势多变，无定法而姿态迥异，随机应变，临事制宜，如能纵横随意，则书作必神采飞扬，意趣理法相谐，达到自然自得的境界，见图 3-34。

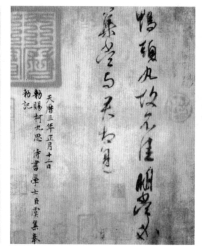
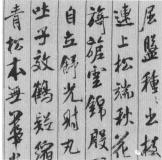

图 3-34

第三章　章法

书法作品，首先是讲求点画精到，用笔精熟，再到结构合理美观，最后就是讲究章法的完美，通篇的和谐。这是一个步步生发形成的过程。但是在章法的完备上还是有自己的要求，从深度上讲，涉及方方面面，可以讲出许多道理，限于篇幅，我们在此只做重点讲解，以求创作中能真正起到作用。

第一节　书法章法中的各种形制

书法作品的章法安排离不开具体形态规制，如制衣裁剪一样，必量体而裁。所以形制也就是幅式。不同的幅式，通过精心安排，才有相应的章法。章法的因地制宜，才能整体和谐统一。从传统的幅式讲形式也不少。

1. 中堂　由于是悬挂在客堂中间而得名。一般比较大，按纸张讲一般有四尺、五尺、六尺等。也有小中堂，小于四尺或三尺的。再大的中堂有八尺、丈二、丈六等。中堂显得大气恢弘，形式庄重。有时再配上对联，形成一种完整形式，见图3-35。

2. 条幅　条幅为竖长较狭形式。一般是整张宣纸竖向对开，有"单条""长条"之称。条幅有三尺、四尺、五尺、六尺等长度不同的区别。有些特殊裁制成更狭的形态，装裱成轴则统称"立轴"。其表现为一种纵势之美，见图3-36。

3. 屏条　屏条也叫条屏。一般是宣纸对半开成单条如条幅，只是一般要四条、六条、八条合为一堂，如屏风式样成为整体才称"屏条"。较小的屏条称为"琴条"，较矮的称为"炕屏"。屏条的书写可以出自一人，也可以出于多人。字体可分不同，也可统一一体。但要格式一致，章法比较统一为

图3-35　王福庵隶书

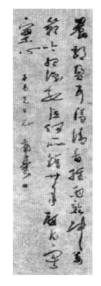

图3-36　郭沫若行书

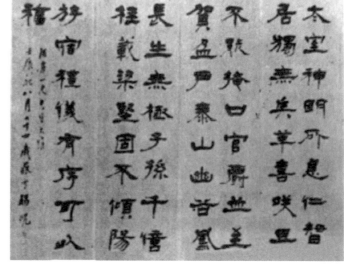

图3-37　清·杨岘隶书四条屏

好，见图3-37。

4. 横披　横披也称横幅，其尺寸基本同条幅一样，只是横过来写罢了。由于内容需要，一般横披不是那么狭，不是成条，而是长方块形。写诗文或题字匾额均可，诗文以小字居多，见图3-38。

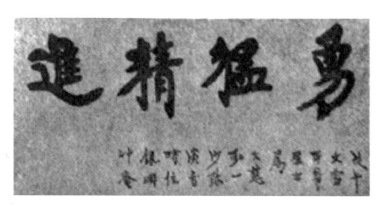

图3-38　弘一法师匾

5. 楹联　一般也称对联。是由两条同样大小的单条组合成相对的形式，呈左右对称，词意对仗，可以分别悬挂在中堂两旁。右边是上联，左边为下联。分贴大门上的叫"门联"；新年贴的叫"春联"；贺婚用的是"婚联"；祝寿的叫"寿联"；哀悼用的叫"挽联"；挂在厅堂两柱上的是"楹联"，见图3-39。

6. 斗方　其形制为一尺左右见方的小品。如同绢帕，是由册页衍变而来，也称为方册。其小巧的形制，玲珑袖珍，优雅美观，是一种小品的表现形式，见图3-40。

7. 册页　册页是成册的横方，竖方形成的联页。其大小以宣纸四尺而论，有八开、十二开、十六开等，小的也有二十四开的，可以八幅成一册、可十幅、十六幅成一册，见图3-41。

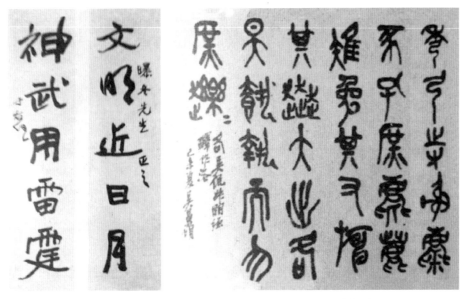

图 3-39　于右任行书对联　　　　　　　　图 3-40　吴昌硕篆书斗方

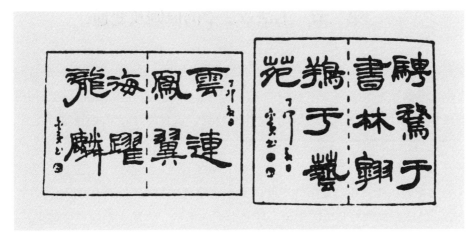

图 3-41　现代书家隶书册页二帧

8. **手卷**　是尺寸不太高，但比较长的横长幅，又称为"长卷"。由于幅长不宜悬挂，只能用手展卷观赏，故称"手卷"。装裱后一般卷外用"签"收卷，卷内前有"引首"，后有"跋"，见图 3-42。

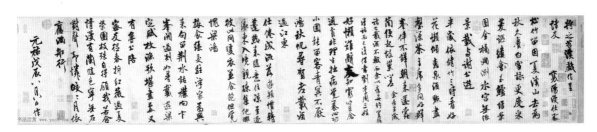

图 3-42　宋·米芾《苕溪诗》长卷

9. 扇面　扇面有两种形制，一是折扇式，二为团扇。折扇式是辐射状，上大下小。团扇式是满月形的，也有圆中带方，圆中带长的形制，形式比较优美，见图3-43。

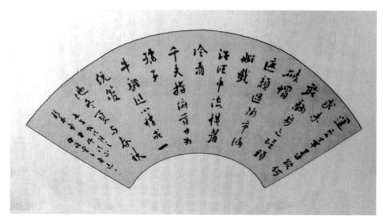

图3-43　扇面

第二节　书法章法中的原则及变通

一幅好的书法作品，是由用笔开始的。从点画到结构，再组织成行，再由行组成篇，直至落款、钤印，完成整幅。这样一个过程，是动态的过程。但首先要提前有较好构思、选择、布局的前期腹稿。才不至于随意书写而出现各种差错。这种章法上前期谋划。必定要有规定的法则。

法则一　是弄懂各种要素及关系。① 整幅作品是正文，落款、印记这三部分组成。三个要素必形成主次关系。所以在安排字体，字的大小，字体的搭配，印章的使用，位置的选择都应着眼于全局。处理好局部与整体的关系，使之形成和谐的、气韵生动的整体效果，这至关重要。② 第二种是字的点画开始即是第一要素，点画与结构的关系，结构组字后与行之间其他字的关系。这种要素的把握即是平时训练的要点。但临时到作品的书写时还是会出现预料不到的情况。要有临时的应变能力。③ 纸张和笔墨之间的关系也是比较重要的要素。充分掌握纸张的特性，掌握笔的性能，把握好墨与水的关系。这些是平时积累的功夫，要在创作时共同把握好。

法则二　章法主要是讲布局。布局是由局部向整体扩散的。这就有个既定的前期预判，又有一个创作时的随时调整的灵活性。这对正楷、隶书、篆书讲比较容易，行书、草书情况变化会很大，这就考验书者应变能力了。从法则要求讲，注重对立统一是重要保证。创作作品时要大局在脑、胸怀全幅作品。以各种局部细节来生发。最终做到：重心平衡稳当，布白均衡有变化，有节奏体现，有情感流露，有意有态，气韵生动，通篇和谐。对立统一法则就是能制造矛盾、解决矛盾。既讲变化，体现生动，又讲统一，体现和谐。这样作品才能体现出意境，有深度。

法则三　平衡与贯气。为什么把平衡提到原则高度，就是因为一幅作品，首先是让人看到它的整体。整体的重心、平衡把握不好，哪怕细节再出色，别人看了也不舒服。平衡就要考虑

到人的视觉的平衡。所以，平时讲的"横"要平，并非水平。写成水平了，字右边就偏重了。平衡有静态的，也有动态的。一般隶、楷、篆书表现为静态。行、草书则是动态的。但静中有动、动中有静则是更高级的平衡、贯气。其实这是积点画成字、组字成行、组行成篇的最灵魂的要求。全局的气韵生动，靠的是每一个细节的气韵组合而成。因此，书写的第一个字就是通篇的准则，第一笔开局就是显示通篇的调子。书法艺术虽然是静态的造型，但在创造时恰是动态的，如同音乐和舞蹈，在一定时间内有序列、有程式，通过一定手段，一气完成的。贯气可以有多种手法。在静态书体中主要靠笔意、笔势，字的意态来完成贯气。在动态书体中一般有几种方法。第一类包括：① 笔连，即带出牵丝，勾挑；② 半字连，即借上字一半而连；③ 借笔连，借上字末笔为下字首笔；④ 回笔连，是长笔画回收的一种连法。第二类是意连，意连是利用勾、挑、牵丝遥相呼应的连法。第三类是形连，形连与意连有类似处。所不同的是，形连是字体形态的改变或体态姿势的变化，取倾侧之势以意态来连接。形连要讲究变化，多趣味，而且要注重行款的重心稳当。"似斜反正，若断还连"，真正做好并非易事。

第三节　楷书的章法要领（附篆、隶）

基本弄懂章法的规则后。我们着重讲一下楷书的章法要领。楷书是静态书体，其章法布局的基础是从古代碑的形态中来。写来字字独立。具体格式：一为直式；二为横式。直式是传统写法，自上而下取纵势，横式是现代写法自左而右取横势。我们主要讲一下直式写法的章法安排。

直式章法有四种形式：一是横竖成行；二是有行无列；三是无行无列；四是竖单行。

1. 横竖成行　表现形式就是竖有行，横成列。此种形式在古代是碑文和公文的写法，显示其整齐、清楚、规则、大方的面貌，有很强装饰性。一般这种章法都是打成方格书写。要注意的是计算好格数。留出落款位置，一般落款处是不打格的。由于打格，行气相对较差，要靠字形、笔意加强联系。上下左右字形大小都要搭配恰当，才不显得突兀，需要一种端庄、整齐的美。其外，整纸的安排除正文、落款、钤印的位置要安排，四方留边也值得推敲。一般留边应是天地稍宽，两边较狭。具体到每幅作品，由于内容多少不尽相同，安排的留边也应作相应调整，见图3-44。

2. 有行无列　此种章法多从晋人楷书中来。表现形式为竖有行，横无列。此种形式为古代书简和诗文的写法，行间分明，意态活泼，行气畅达，生动不板。有很强的适意性。从正楷来讲，大致控制好字形大小还是比较重要，行间虽分明，但字的大小也不能太突兀，对比太强，否则就破坏了行间距。另外，行间距究竟空多少为宜，也值得讲究。原则是既讲究行行分明，又不能使行与行疏离过远，气息隔断，见图3-45。

3. 无行无列　其表现形式是无论竖和横都不成行列。写得随意错落，浑然而天成，如乱石铺街，上下左右打成一片。这种形式楷书中少见，一般行草书中有所表现，但根本上还是要便

图3-44　楷书

于识读才行。有些少字数的创作或可用到，在此只是一提，有此布局。

4. 竖单行　竖单行的表现形式比较单纯，就是单独成一竖行。此种形式一般字数较少，二三字或五、七言的诗句、警句、座右铭、对联等。字体可楷、可行、可隶、可篆。作为楷书讲少字数还是比较难安排的。一行字要写出趣味，不可太呆板，要有些对比，有错落感，有行气。一行的写法最重要的是和字相称的纸的大小的搭配，也就是留白决定成败。虚实相生，恰到好处，这是章法安排的难点，见图3-46。

以上所讲楷书的章法格式，也可以用到篆、隶书的创作安排上。不过，篆、隶书虽同为静态书体，但字形上还是有不少差异。篆表现长形，隶表现为扁形，而楷是方形，这是基本状态。

图3-45　楷书小楷　　　　　　　　　　　　　　　图3-46　正楷

这种章法安排还是要各具特点才能表现好各自的美。

从篆书来讲，既可取纵势有行无列的安排，也可有行有列地打格书写。也可少字数单行来写。要求是务求规矩匀称，形式上要整齐清楚。意态自然，行气贯通，通篇团聚气韵，见图3-47。

图3-47　篆书、金文

隶书的章法有自身特点。由于隶书大都趋扁，所以横向字的间距较紧，竖向行间距离应较松，这样才能显出隶书之美。如打格，往往打成长方格，这种空出来上下两头，留有空白则显出隶书横扁之美。隶书行间上下虽空白较大，但也要注意上下字的意态联系，不可太松散。从横向看，字与字之间挤得较拢，字形大小，高低要安排得相对整齐才好，否则有乱的感觉。总之，隶书是取扁势，章法上应是字距松，行距紧为好。至于有些隶书如汉简之类，则书写较为自由，大小由之，错落变化反而更好，见图3-48。

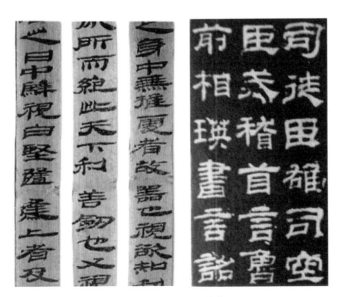

图3-48　隶书、简书

第四节 行草书的章法要领

行草书的章法可分两种。一种是行楷的章法，一种是行草的章法。前种章法可以参照正楷的两种章法来布局创作。因为行楷近楷。基本是变形少，动态范围小，字体独立，既可打格，也可不打格，只要把字写得到位，意态活泼些，笔势流动些即可。

行草书的章法是我们重点要介绍的。由于行草书的写法多近草书，笔势流动大，笔力强健，动势足，笔致跳跃，笔意灵活。一般都用有行无列，也就是行行分明，但字与字虽笔势联系紧却字形方正大小，长短变化极大的那种布局来创作。所以，从章法的要素来分析。布白、布势，经营位置都应从用笔、结构，再到行气贯注一系列要求中来实现。

用笔好产生好的笔势，这前面用笔中已有讲到，此处从略。结构上我们一般要了解的是行草书的变形问题。行书结构一般有以下几种形态。① 自然形，汉字虽称方块字，不过实际不是这样，有许多字本身有长、有扁、有斜、有三角形，有倒三角形等。② 正方形，正方形的字占汉字的大多数。其中按其结构、形式上可分为上下结构、左右结构、上中下结构、左中右结构以及半包围结构和全包围结构。③ 变态形，行书中由于笔势问题会产生变形的笔画和字，此种可称为变态形。所以要写好行草书，必先要了解这些结构的常态和变态。常态和变态都是相对来讲。守常态多则不生动，变态过头则失之为怪。因此，最好办法就是对历代行草书经典作品的深入临写与理解中来提高字形结构的把握能力。

有了对字结构能力的把握，接着就是行的如何组合问题，首要问题就是贯气。字字独立非行草书特点。行草写来每字都不一样，长扁、大小、正斜、方圆、自然形与正方形或变态形等结合，除了要字形到位，也是明暗的笔势气息的重要表现。行中有气则如串明珠，行中无气则死字、死行，毫无神采可讲。

在字与字的组合上行草特别要讲究连接的方法。一般有笔连，也就是钩、挑、牵丝使点画相连。其次是借笔连，借上字末笔为下字的首笔连。另外，还有回笔连，即上字末笔回上连写下字首笔。这些是比较明显的连。意连是较为含蓄的连法。即用钩挑遥相呼应，笔断意连。一笔气势呵成。还有就是形连。形连与意连有类似处，其不同的是形连采取倾侧趋势，以形态的变化来联系别的字。从行中看具有一种流动感。用各种形式把字与字组合成行是最重要的，用的方法不能教条处理，要视当时书写内容需要而灵活地应用。有了组织方法，我们可以用在不同形制幅式上，创作不同形式的作品，见图3-49。

组行成篇又是另一个重要任务。为此，要讲究谋篇布局。谋篇是掌控全局，布局则是小到细节。谋篇的核心则主要讲究疏密，疏密是黑白对比，是一种对比关系，在字中是结构的疏密。在行中是字与字之间的疏密牵涉到一字与数字的关系，数字与一行的关系，甚至牵涉到了与邻行的关系。故古人讲章法极重视疏密，计白当黑，奇趣乃出。在整篇中疏处该疏，密处该密，布白有方。故有层次，有对比，有韵律，有画意，才经得起品读。行草谋篇还要讲究整体的重心平稳，篇幅平衡，力求做到通篇和谐，令人赏心阅目，意态神采焕然。其中落款到位，钤印

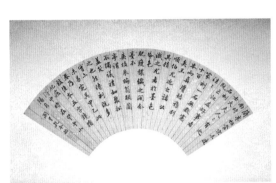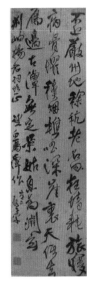

图3-49 扇面、条幅、对联

的适中，墨色的变化，形式的别致都是章法范围内的事，平时可在欣赏临写古人或今人的作品时多加留意推敲。行草书的章法，大概的讲究是有的，但临时创作，激情焕发，不同的情形下会产生不同的状态，各种结果也不一样。所以讲究章法是必须的，但也有灵活的一面，虽然形式重要，但更重要的是作品的内涵，人的内美表现才是作品的根本。

第四章　临帖及选帖

临帖与选帖，一般对学习书法的人来讲，那是首先要解决的问题。在这一章里，我们推荐一些比较适宜临写的帖，也讲一些临写的思路和方法。学书法和学任何东西一样，要方法正确，才能入门和深入。

第一节　选帖的实用及艺术性

要选好帖，必然首先碰到先从哪种字体入手的问题。对初学者来讲，我们认为可以从隶书或者楷书入手，这是比较正确的选择。有了隶、楷基础，再进到其他书体都是有路径可走了，故我们重点也应放在楷书与隶书的学习上。

选择入门帖的准则，我们认为：一是选择历代名帖，高质量的古人碑帖。所谓"取法乎上"，这点极为重要。其二、是选择自己喜欢，比较欣赏其形态气质的古人法帖。甚至当代人好的帖也是可以进入的，因为时代气息相通，入门比较容易，由此再上溯古帖，也不失为好的途径。其三是艺术性高的帖，同时初学者上得了手，入得了门的碑帖。这一点是极为关键的。古代好的碑帖很多，但是否能进入上手，一取决于自己喜欢；二取决于该碑帖是否适合初学。要选适用性及艺术性兼顾的碑帖，这样能增进学书信心，提高学习兴趣。当初步取得成效后，对以后坚持长久学习是一种鼓励。短期内有一定成果也为以后深入临写打好了基础。

字帖的选择：

1. 楷书　最著名的当属欧、颜、柳、赵四大家。其中欧字一般都选择《九成宫》，颜字选《勤礼碑》，柳体选《神策军碑》，赵体可选《三门记》《胆巴碑》。在楷书学习中一般较容易入手的当属墨迹本。我们推荐智永《真草书千字文》，既可学楷，也可学草。推荐褚遂良的《大字阴符经》，用笔明确清晰是初学好帖。另外学颜字可先从《多宝塔碑》入手，比颜的后期诸碑入手容易。现代人中有沈尹默临褚遂良正楷贴，胡问遂临《张黑女碑》等也可选用，见图3-50。

2. 隶书　隶书中可选之帖大都应是汉碑。入手较容易的为《曹全碑》《乙瑛碑》《礼器碑》《史晨碑》《华山庙碑》，见图3-51。

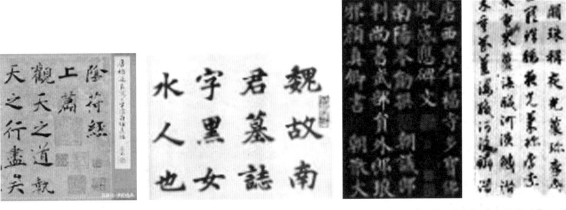

图 3-50　智永《真草书千字文》、褚遂良《大字阴符经》、颜真卿《多宝塔碑》、胡问遂临《张黑女碑》

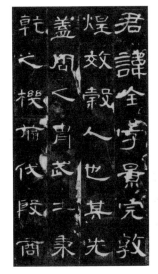

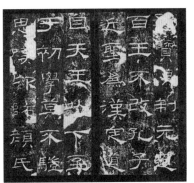

图 3-51

3. 行书　《兰亭序》《怀仁集王羲之圣教序》《二王尺牍》、陆柬之《文赋》，见图 3-52。

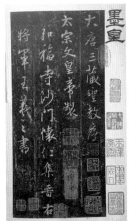

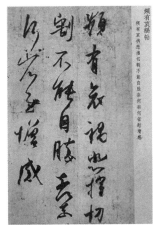

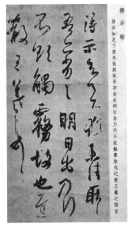

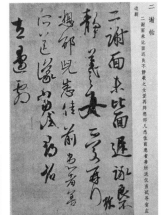

图 3-52

4. 草书　王羲之《十七帖》《智永草书千字文》，孙过庭《书谱》，见图3—53。

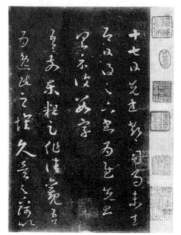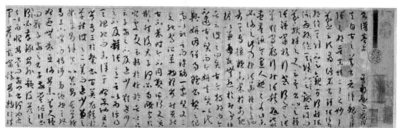

图3—53

5. 篆书　一般宜小篆入手《泰山刻石》《琅琊台刻石》。近代的邓石如篆书，见图3—54。

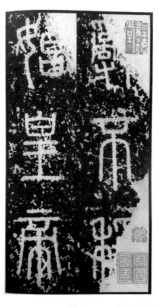

图3—54　邓石如篆书选二

第二节　临帖与分析　临与摩结合

临帖是照着字帖来写，极力地模仿，务求形态准确，在弄懂笔法的基础上，临其实就是体验，通过如此运笔，能否还原帖的形态、力度、气势，当然这是个渐进的过程。一上手要临好，真是谈何容易！那么其中分析是最重要的环节。分析，古人也叫读帖。读帖不是随意看看，而是重视

每个细节，把每个点画是如何写出来的轨迹，用腕运笔的动作如何演绎恢复起来，从静态的字迹中寻找用笔活的规律。读帖从点画到结构乃至整体章法都要逐渐去体会。古人讲："察之者尚精"，此"精"不但形态表面要熟悉，最重要的是学习古人挥运之时的用笔动作，做到心中有数，这样临写时才有根据，才有明确的方向，那种对着字帖抄写的临写，即使千遍万遍也是难有收获的。

此外，临帖必须与摹帖结合起来。临帖容易得到古人的笔意，笔势，而摹贴容易得到古人字的位置，也就是结构，所谓"摹"就是用透明的纸覆在字帖上去描。在描红本子上写就是摹。这样亦步亦趋地描，可以逐步把字的间架结构熟悉起来。此法也是不可缺少的，有时临写很多找不准位置，但描过几个字就能有效果。当然，描也是要用脑分析的，描的过程尤其应注意点画的长短度、斜正度及其点画的交叉点。找一找字的疏密对比，重心在哪里。从用功的程度上讲，重点还是应放在临写上，但可以临写与摹写相结合。临写时实在找不到位置就可以用勾勒的办法，勾描指出难写的空心字加以描摹，这样对加深理解大有好处。平时可用透明塑料纸复帖上，再复纸于其上来摹。

第三节　临帖的持久性与灵活性

拿到一本字帖究竟该临多久，很多学书人都会问这个问题。要回答这个问题，首先要懂得临帖究竟要临什么？要从中获取什么？从临帖重要性看，这是要从帖中获取理法上的东西，要学规矩。点画的外形，字的结构外形，从一开始接触到稍微熟悉，这样最起码也要半年的时间了，而这种外形的东西即使依样画葫芦比较像了，也只是浅表的收获。重点是把握书写运动的活的规律性的东西。书法中的理是要从反复训练中逐渐悟出来的。临写训练是要有目的性，并要反复地进行实验对比，从无数变化的点画中找出共性的东西。书法中，首先情、理、法这三个概念对初学者最为重要，其中理最关键。这样看来，在较短时间内是达不到目标的。所以，一般临一种帖真正要深入些，没有两三年时间是不行的。临帖的重要性重点在于继承，你能继承到什么程度，也就决定了你以后能创作到什么高度。从临帖的高要求讲，把握形态固然重要，但更要把古人书写的势、表现的力、自然书写的那种生命状态理解好、学到手。那更是需要时间的积累了。当然，强调一种帖要深入较长时间来临，是为了打好基础。不过具体临写当有侧重，不能平均分配时间。一般讲用笔取势，技法上的进一步理解运动状态的各种方法应该是重点。此外，还要学会意临，意临则是在背临的基础上更高一层的临帖。其实就是加入自己的理解来临。这样才逐步能接近于创作。立定一帖打下坚实基础是最为重要的。

第四节　具体的学习方法

具体学习方法其实很个性化。各人学习的时间、条件不一样，很难一刀切，不过还是有一

些具体方法，实用性较强，在此提供参考。一是临摹字帖的字最好放大些来临。一般字帖都比较小。现在可以在复印机里放大。初学者一般以两寸见方的格子为宜，这样用笔清晰，便于挥运。二是集中一个笔画临深写透。临帖不能像抄书一样，要集中在一个一个点攻克。如写横，在帖中找出起码十个带横的字放在一起比较，选出典型的横先临写，如果基本临像了，有了一定的理解，再去临其他的横，看看横有什么变化，在字的什么位置，不同的位置会有什么样的不同。一般字的间架结构，也可以采取这种方法来临摹。三是比较。比较就是找出不好、不准确的地方。临写过的字，可以和帖上比较，也可以和自己前段写的去比较，找出异同点，再逐个修正，直至临像为止。四、是学会背临。背临就是平时已在临帖上打下一定基础，有能力临到七八分像的前提下，离开原帖，把帖字背写出来。这一步极重要，如果背写不理想，说明你的临帖不到家。那就只能再返回去对临。背帖和临帖当然也不必绝对分开，可交叉进行。背临中也有个反复核对、反复比较的过程。直至背临出来的字和原帖在形态，气势，神态上有较好的相似度为止。此一步也是过渡到能独立创作不可缺少的。五是要学会仿字。一般字帖字数并不是很多，平时要创作就不够用。这就要学会仿照原帖来仿造新字。如有能力仿造出原帖气质形态的任何字，达到惟妙惟肖的程度，那就算仿造成功了，这种功夫也为以后创作打好了基础，学习是为了应用，善于临摹还不够，能灵活应用帖的字形风神，说明你学此帖比较成功。六是帖字临写后怎么审视找毛病。这也是很重要的一步。一般是平放桌上来看，这是不够理想的。因为平放和挂起来是有区别的。所以，不论平时临帖后单个字，还是整幅作品，最好挂在墙上来审视。挂审的好处是缺点一览无遗，还可以找出细节毛病，乃至字的气势神态。这样才能逐步提高。七是按步就班地扩展临写内容。可以先点画，次结构。结构中可先写好部首、偏旁，这是小结构，逐步扩展到写好整体。八是观摩优秀的作品。古往今来有很多的作品，要在章法上提高，必要先了解别人的章法是怎样安排的。看作品把握大局势，着眼于大篇章很重要。久而久之，你的创作才会有好的格局。

第五章　历代优秀作品欣赏

第一节　正楷范例欣赏

1. 隋·智永《真草千字文》

陈隋时期杰出的书法家释智永所书，为著名法帖，见图3-55。此帖有墨迹本和刻本两种。智永是王羲之的七代孙，名法级，为山阴（今浙江绍兴）永欣寺僧，人称永禅师。他的书法娴熟精湛，妙承祖上家传，历来对其评价很高。宋代苏轼有"永禅师欲存王氏典型，以为百家法祖"之说。

图3-55

其真书用笔多变、作真若草、轻重结合、肥健变化、点画秀润而圆劲，已是炉火纯青。其结体灵动，和美疏旷淡雅，骨肉相称，体态生动，饶有韵致，艺术价值很高。

2. 唐·欧阳询《九成宫醴泉铭》

欧阳询是唐初著名的大书法家，其书法取法前人又自创一家，也称"欧体"，影响之大波及千年之后。他的传世之作大多为楷书，而《九成宫醴泉铭》是最为著名的代表作，见图3-56。此碑刻于唐贞观六年（公元632年）为其晚年之作。

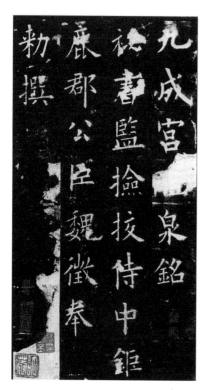

图3-56

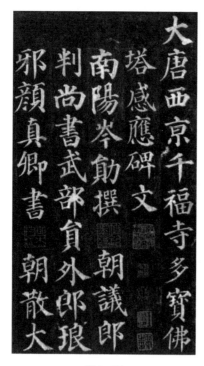

图3-57

此碑书法，笔法瘦硬遒劲，结体雍容婉润，于平正中寓险峻，凝练中见丰腴，意态缜密，法度森严。其中更能体会到神朗气清的韵致和静穆安详的气象。楷书到唐代堪称全盛期，而由韵致意态到确立新的法度，欧阳询无疑是代表人物。所以其书法中融南北书风为一炉，体法兼有雄强遒劲与清秀婉丽的南北特色，使刚柔相济的技巧、意志、法度的表现达到了非常成熟的地步。

3. 唐·颜真卿《多宝塔碑》

唐代的颜真卿，其书法初始学习从家传来。后从褚遂良、张旭学书，并能一变古法，自成一格。其楷、行书都有很大成就。楷书为欧、颜、柳、赵四大家之一，世称颜体。其行书《祭侄文稿》为"天下第二行书"影响极大。

《多宝塔》的全称为《大唐西京千福寺多宝塔感应碑文》，见图3-57。唐天宝十一年（752年）立。岑勋撰文，颜真卿书，徐浩题额。此碑书法为颜真卿壮年作品。其用笔沉厚劲健，点画清秀圆整，结体端庄而不板。整体上给人一种静中有动，秀媚多姿、稳健娴熟的风味体验。章法上行间茂密，精整肃然，为碑体书法之必然。从书法学习的角度讲，此碑法度严谨适合初学。当然由于其为早期作品，颜字面目不突出，但也已初具规模。如能进一步学习颜氏晚期作品如《勤礼碑》《麻姑仙坛记》等，此帖是最好的津梁。

4. 元·赵孟頫《妙言寺碑》

楷书艺术到唐代达到了峰巅，唐以后多为行草书所代替，几成绝响。直到元朝赵孟頫出，才继起前朝，又上溯钟王。赵孟頫，字子昂，号松雪道人等，为元代书坛上的代表人物。他各体具能，尤精正、行、草各体，上追钟王，晚师李邕，又广泛学习古人名迹，成为集晋唐书法之大成的一代大家。其书法人称"赵体"，影响极为深远。《妙严寺记》是其代表作，见图3-58。此作大字楷书，写得法度严谨，点画圆润遒丽，体态秀美典雅、风韵卓越。既有晋人神韵，又有自己个性，为欣赏、临摹，尤其是初学者的极好范本。

其用笔平正安详，得圆劲遒润之笔意。运笔极有行书意味，结体上大体平正，体势宽绰舒展，稳中求动，简静平和，在用笔和结构上都渗进唐代书法家李邕的风格。

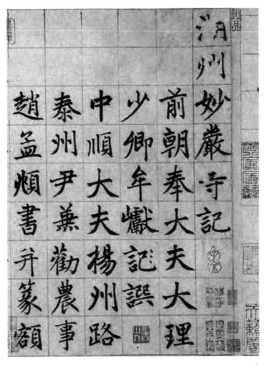

图 3-58

第二节　行楷及行草范例欣赏

1. 晋·王羲之《兰亭序》

说到行书，当然应从东晋开始。一则是因为这是书法转换发展的重要时期，各种书体悉备，诸法趋于成熟，行书自然也不例外。另一个是晋人书法，去古未远，上承秦汉，师法较高，加之时代风气，人物以清简淡远相尚，笔下自然高逸可观。晋人书以韵胜，这是极高的境界，自然就成为后人摹仿学习的典范。其中最为突出的代表当推王羲之，而他最有名的作品便是《兰亭序》，见图3-59，被称为："天下第一行书"。千百年来，凡是书家几乎没有不临习的。现存《兰亭序》有多种版本，一般以"神龙本"为最佳，是唐代钩摹本。其虽非真迹，但临摹得非常精良，只下真集一等。

此帖为行楷书，后人有评曰"得其自然，而兼具众美"。其用笔提按分明、起收得当、笔笔精到、势随笔到、笔笔生发，又能出自劲健自然。其结构妙在工整如楷；流利似草，像楷却不呆板；如草又不狂放。千姿百态，情理通达，能极尽变化之能事，又婀娜多姿，优美稳当。其章法，则得之自然，气韵生动。行中字的大小参差，长短配合，错落有致。点画映带生姿，行气贯通，曲折互见，相映成趣。从此帖的书风意境来讲，乃是作者人格、个性、学养、技法、创作环境及其时代风尚凝结而成的产物、其境界正是自然美与人工美的和谐统一。

2. 唐·释怀仁《集王书圣教序》

王羲之书法至唐代为太宗李世民所推崇，乃至风气遍及朝野上下。或收其字构摹临仿，或

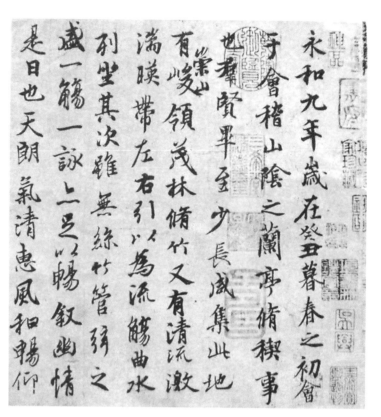

图3-59

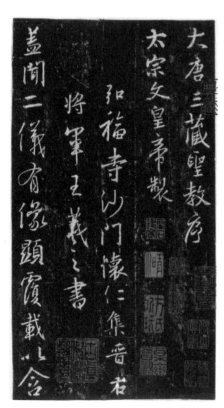

图3-60

集其字刻碑，释怀仁的《圣教序》就是这种敬王风气的产物，正因如此，才使我们现在能在最大限度内认识王书的真面目，见图3-60。

怀仁为唐代僧人，太宗时居长安弘福寺。《圣教序》由太宗撰序，高宗李治撰记，怀仁集王羲之书，诸葛神力勒石而成。此碑书法为历代所赞。称之为"百代楷模""极备八法之妙，真墨池之龙象，兰亭之羽翼也"。在帖中，王氏书法大都荟萃其中。面目多，集得自然；刻得好，所谓"纤微克肖"，又可作传本墨迹的印证。故而其对后世影响很大。

此碑书法风格，总的讲是端庄中杂流丽。刚健里含婀娜。通篇字骨力含凝，瘦硬通神，具见王字韵致。集字的气势，章法也较好，有人嫌其机械雷同，这在局部自是难免，但就整体看还是很和谐自然的。而且其字面目多，王字的技法、体势表现较全面。

此刻用笔方圆兼备，但以方笔为主，点画干净明丽，如断金切玉，决无拖沓之病，要筋骨有筋骨，要力度有力

度。笔势圆活又流畅。结体上长方圆扁各自都极为自然。因是集字，有时行气上不太通贯，这是要注意观察的。此帖字多成正局，却决不呆板，也讲究变化。其中有不少草字或行中带草，总的看能任意协调而较为统一，从艺术上讲，此帖为学习行书的极佳范本。

3. 晋·王羲之《丧乱帖》

《丧乱帖》是王羲之写的一则尺牍，为行草书，见图3-61。其笔致功力，风神当高出《兰亭序》，是其晚年的精品。如此说的依据，一是书风更为老练劲爽。二是字形纵长，趋势更为峭拔多变，潇洒意少而深沉意多，此帖在用笔上挥洒自如、灵动变化流畅遒劲，真是曲尽其致。其结体在敧侧取势中摇曳生姿，全无平正之态，但势斜反正，活泼中见稳重。章法随意，任意挥洒中大小由之，气势动荡里疏密变化，整体上又极为和谐自然。真是风神技巧达到了天机流宕的地步。从此作中让人感受到"痛贯心肝事，无可奈何，临纸感哽"的复杂情绪，情感。

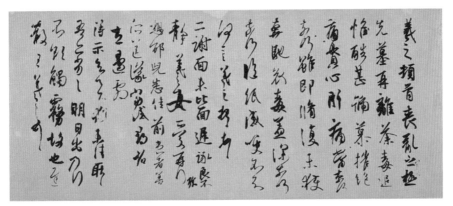

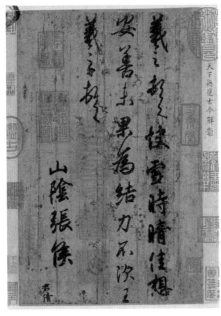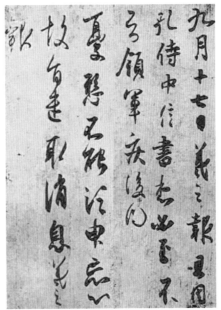

图3-61

王氏尺牍尚有《平安帖》《何如帖》《奉橘帖》《快雪时晴帖》《孔侍中帖》等。此类书信作品写来最为自然，艺术性强，境界最高。是学习行书的最佳范本。

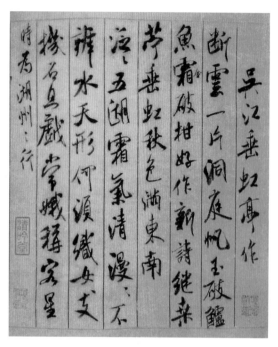

图3-62

4.宋·米芾《蜀素帖》

《蜀素帖》是米芾的代表作见图3-62。此帖写得气势超逸，天姿劲骨，潇洒爽健，较之他的另一名帖《苕溪诗》更为老练，达到了艺术上进一步的升华。是米芾成熟浑朴面目的精彩呈现。明代董其昌说"米元章此卷如狮子捉象，以全力赴之，当为生平合作"，十分形象地点出了此帖的特点。

细加分析，此帖用笔如"风墙阵马，沉着痛快"，落笔处绝无垂珠滴落的不足，但书写又很有深意。点画从落处到收处，乃至转折、钩挑等却写得十分精到，且常以拗拙笔出之以增其力。形态既不含糊，又见雄健清新之气。这是深湛的技法功力所成，又是个性的流露，天马行空，奔放中显示苍劲神骏的气度。此帖是写在织有乌丝栏的丝织物上，故而有不少渴笔涩意，更添了不少逸趣。从结构上看，此帖的营造别具匠心，又显得那么从容自然，既合米字常规又极有独特变化。如"凌"字左两点的上提，"枝"字的上开下合，"烟"字左缩右伸等。此外，点画的变化更为丰富多采，如"種"字横向笔画多达七笔，但意态姿势各异。章法上气息也是极为自然。总之，为"米老一生绝妙之书"，是行书临写的极佳范本。

第三节　草书范例欣赏

1.晋·王羲之《十七帖》

今草碑帖中，书艺成就最高者当推王羲之的《十七帖》，见图3-63。千百年来被奉为草书圣品，是学习草书的最佳范本。此帖为唐太宗收集的草书卷之一，帖的内容大都是王羲之写给亲友的信札。因第一帖起首有"十七"两个字，故名。其传刻本很多，以帖末有大"敕"字的宋拓"敕字本"为最善。

《十七帖》是王羲之晚年所书，无论从用笔、笔势、结构变化、韵致等各方面来看，不仅是王字草书的杰作，而且也是后世草书的典范。其用笔极具提按顿挫起伏之妙，方笔劲净，圆笔古质，多藏头护尾，转折方圆兼施，筋节具存。因此，其点画含蓄，骨肉相称，力在其中，沉静而自然。结体上平和稳健又富于变化，大小、长短、扁方因势造形各尽其态，相同的字更是能变化出新意。从章法上看，字字独立，很少相连，但点画前笔有结，后笔有起，字与字有呼应，笔断而意连，其行气灵动而情致蕴籍，通篇是信笔写来浑成和谐，气韵生动，真是作草如真的典范。

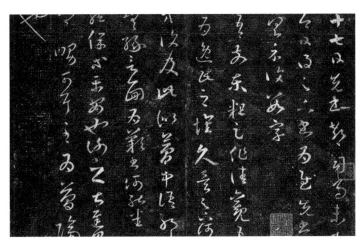

图3-63

2. 唐·孙过庭《书谱》

唐代孙过庭的《书谱》墨迹，是我国书法艺苑中难得的珍品，见图3-64。其书法艺术与书学理论具精，堪称珠联璧合，影响极为深远。其书法论著，内容深广，观点鲜明。所论精辟独到。其书法不仅本身境界极高，而且也是学草书的极佳门径，从此而入方为正道。

孙过庭，字虔礼，吴郡人，唐代书法家和书法理论家，博古通今，文笔秀雅，工真、行书尤以草书著名。其书法历代都有极高评价。清代刘熙载评其"用笔破而愈完，纷而愈治，飘逸愈沉着，婀娜愈刚健"，可说是准确地道出了该帖的艺术特色。《书谱》草书全学王羲之，但仍表现出个性与时代特征。首先是讲究用笔，其点画精到，刚柔相济，使转沉着又飘逸，表现性情。从其笔势看，坚劲直捷，俊拔刚断很有特色。结体上表现为多变与统一的完美组合，既具姿态又"违而不犯，和而不同"极为自然平淡。曾有人评

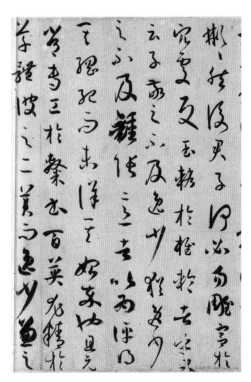

图3-64

其为"天真潇洒，掉臂独行，无意求合，而无不宛合，此有唐第一妙腕"。章法上也一任自然，大小正侧，错落开合，随势生姿，气脉不断。总之通篇是绚烂之极归于平淡。

第四节　篆、隶书范例欣赏

1. 清·邓石如《心经》

篆书是我国书法艺术的源头。从甲骨文到金文，直到秦篆，都属古文字范围。可以临写的

71

篆书作品极多。作为初学，可以选秦代小篆来写学，但字较少，也可从清代篆书家的作品中进入。邓石如的篆书作为临写范本即是比较好的选择。

邓石如、原名琰，字石如，以字行，号完白山人。他是清代著名书家，各体具工，尤精篆、隶、为有清一代高峰，开宗立派影响极大。

邓石如的篆书取法秦李斯和唐代李阳冰，又吸取碑刻、摩崖、墓志书法的养分，融合贯通自成一格。其用笔挥洒自如，劲健遒利，结构朴茂浑厚，气势磅礴，极有功力。《心经》为其晚年佳作，见图3-65。其特点是用笔流转友善蓄势，直处求曲，势圆意方，收放随意。故线条匀圆畅达又劲气含忍。结体上，内部精神团聚，凝练紧凑，外围放处婀娜，收处坚实。整体讲究疏密变化，一般都是上紧下松来处理，空灵又丰实。"疏处可以走马，密处不使透风"，形成了强烈的对比，但总的又十分统一和谐。

图3-65

2. 汉《曹全碑》

《曹全碑》全称《郃阳令曹全碑》，为东汉王敞等人为郃阳令曹全歌功颂德所立，刻于公元185年，见图3-66。此碑从明代出土后，由于其文字清晰，锋棱宛然，书法的艺术性又极高，因此受到人们极大的重视。其书法风格为汉碑中飘逸清秀一路的极致。

此碑书法用笔精到细致，落、收、转处露藏十分讲究。线条力度内蕴，外形较细却显得圆润饱满。多的是弧形线条极富弹性。取势横平中带倾侧，稳健中见轻盈。其结体总的工稳，点画分布匀称，讲究空间距离的对等。疏密安排既精巧，又随不同的点画而变化。另外，一个主要特点是字的中心收紧，外围开放，特别是撇捺、长横的运用，既生动又自然，出之以气势显之以动态，给静穆端庄的字形带来了活力。章法上竖行紧，横行松，与这种结体相协调，并发挥了横势，更使整篇字疏密对比，静中有动。

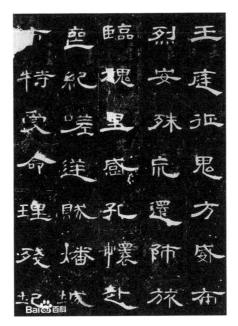

图3-66

3. 汉《西岳华山庙碑》

《西岳华山庙碑》简称《华山碑》，见图3-67。东汉延熹八年建于陕西华阳县华山庙内，碑末所刻为郭香察书。此碑为汉代著名碑刻，对其书法艺术历来都有极高评价。清代朱彝尊曾题此碑"汉隶凡三种，一种方整，一种流丽，一种奇古。惟延熹岳华碑，正变乖合，靡所不有，兼三者之长，当为汉隶第一品。"

此碑是汉隶成熟期的代表作之一。从其书法艺术讲，确实是兼具了各家之长。其线条圆劲流利处显得清秀，厚实丰满处显得凝练朴茂之气。波挑撇折，收发有势，极跳跃流动。结体上，字形方中趋扁，但取势圆转，故古拙中见灵巧。其借让、疏密、收放、错落、变化多而不过火。此碑线条取势极重要处是多取篆意，被称为"结体运意，乃是汉隶之壮伟者"，极具浑古精整的意趣。

图3-67

4. 汉《居延汉简》

汉简文字的大量出土，不仅为研究社会政治、经济、军事及文化提供了极宝贵的第一手资料，而且也成为研究文字演变和书法艺术发展的最重要的史册。

《居延汉简》是总称，其内容很多，风格也十分丰富，其文字写在竹木简上，大多出于守卫居延边塞的无名守卒之手，见图3-68。其书法不仅艺术性很高，且有着很强的生命力，为后世书法之先导。其用笔、结体上任意挥洒构筑已有一定规律，笔法兼具真、隶、草诸意，方、圆、藏、露都有。线条粗细、长短、伸缩、夸张各具特色，融合起来又极自然。字

图3-68

的大小方扁，拉长写圆极尽变化又不事雕琢。其中不少转折用笔，长笔画的运用成悬针垂露之状。章法上的错落变化，灵动而有气势。这些都对后世的楷、草书以及书法章法的安排有着极重要的影响。我们在此列出篇幅来欣赏，就是因为这种书体可以给我们的创作提供借鉴，给我们有所启示。

第六章　考级应达到的水平、标准及范例

教师作为教书育人的挑重担者，自己的书写功力，自身技艺水平如何，首先应有一个清晰的判断，在书法的修为上能达到一定水平，这样对教学的提高是大有好处的。为此，我们特设考级标准这一章。以期通过标准的设立，给广大师生一个参照系。

当然，此标准不限于师生，社会上的对书法有爱好者，学习者都可以参考。以助于不断地提高艺术水平，积极向上。通过不断提升书法作品的艺术水准和文化品位，来提升人的精神品位。

从提升的进位上来看，也从学习的规律上讲，一般都可分为初步阶段，中间阶段到高级阶段这样一个递进过程。为此，我们总的设计为十级的考察级别。初级阶级为（1-3级）；中级阶段为（4-7级）；高级阶段为（8-10级）。

第一节　初级阶段（1-3级）考级标准与习作评析

毛笔书法的初等水平是习作者刚刚起步入门的阶段。由于这一阶段是打基础的重要时期，所以特别应该准确理解毛笔书法的丰富内涵，认真学习毛笔书法的基本技法。在这一阶段主要是考核习作者的用笔技法和字形结构。所以需要熟悉对毛笔的使用方法，掌握正确的写字姿势和执笔方法，学习各种笔画的运笔方法，进一步掌握字的结构，逐步达到点画比较正确、结构比较匀称的要求。

1. 1级

标准：点画一般正确，卷面比较整洁。

要求：内容自选，可以临帖，字数为8字以上，内容必须构成句。

用纸规格：66×33厘米或66×44厘米。宣纸（自备）

时间：90分钟

习作评析（二幅）

习作一　此作卷面比较整洁，章法安排也算合理。但用笔比较稚嫩，如"疑""是""举""故"字的捺脚、线条欠佳。有些字的结构也不够合理，如"地"右部的浮鹅钩写得太短，"上"的最

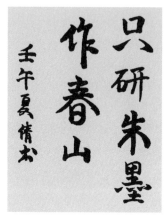

图 3-69　习作一　　　　　图 3-70　习作二

后一横太短，"思"的心部形态不美。

　　习作二　此作采用斗方的形式，用行书书写，卷面整洁。但用笔比较粗糙，如"研"字左边的"口"部最后一横交代不清；"墨"字上面方框中的招呼点模糊不清，中间四点的最后一点与其他三点不呼应。有些字的结构也欠妥当，如"朱"的最后一笔捺的位置太高，"作"的最后两横和竖粘连在一起。

　　2. 2级

　　标准：点画比较正确，结构比较平整，卷面比较整洁。

　　要求：内容自选，可以临帖，字数为10字以上，内容成句。

　　用纸规格：66×33厘米或66×44厘米。宣纸（自备）

　　时间：90分钟

　　习作评析（二幅）

　　习作三　此作用草书书写，点画比较正确。但字形欠佳，如"龙"字的一钩写得太长；"馬"字的草书写法也不合法度："精"字的右部写得不够圆转，给人一种生硬的感觉；最后一个"神"字写得太粗，特别是左边的示部笔画交代不清。落款也较差，且有繁简体字混用的现象。

　　习作四　此作章法基本正确，点画基本成形。但笔画缺少力度，如"爲""樂""物""守"等字的钩；结体也不够匀称，如"禮貌"两字均写得左低右高，"爲"字一撇太长，使整个字的重心不稳，"環"字左边的"王"部位置偏低。

76

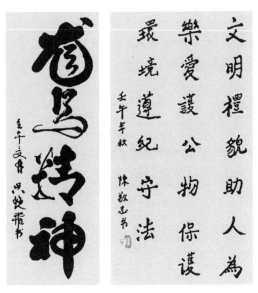

图3-71 习作三　　　图3-72 习作四

3. 3级

标准：点画比较正确，结构比较匀称，卷面整洁。

要求：内容自选，可以临帖，字数为14个字以上，内容成句。

用纸规格：66×33厘米或66×44厘米。宣纸（自备）

时间：90分钟

习作评析（二幅）

习作五　此作用笔有轻重变化结构比较匀称，同时也能注意笔势的连贯，特别是用红笔划出框线，更使整幅作品端庄大方。可惜有两处明显的弊病：一是"惟余莽莽"第二个"莽"字正好写在第三行首字的位置，每行第一字是不能用两点来替代重复字的；二是落款中"录"和"书"的意思重复，二者必须去一。

图3-73 习作五

习作六　此作用笔有轻有重，行笔较流畅，但时有偏锋出现，如"行""平"两字的最后一竖。结体虽均匀，但在章法上缺少参差变化。写草书必须规范，其中"淡""城""今"等字不合法度。在章法安排上，也不尽合理，如第一行最后"城"和"非"两字，以及第二行的"峯"字均写成长形，给人以雷同感。

图3-74　习作六

第二节　中等阶段（4-7级）考级标准与习作评析

第4、5、6、7级是毛笔书法等级考核中的中等水平。毛笔书法的中等水平是习作者入门后进入庭院、登堂入室的阶段。在这一阶段主要是考核习作者的临写能力和创作能力，所以需巩固正确的写字姿势和执笔方法，在进一步理解用笔有轻重变化和结构比较均匀的基础上，通过临帖训练，逐步达到用笔老练，点画生动，结构匀称，章法合理的要求。

1. 4级

标准：用笔有轻重变化，结构匀称。临帖作品基本上做到了形似，命题作品没有错

别字。

要求：临帖一幅，命题一幅（命题字体可自选）临帖字数为16字以上，命题字数达20字以上。

用纸规格：60×33厘米或66×44厘米。宣纸（自备）

时间：90分钟

习作评析（二幅）

习作七　此作楷书，有颜字早期的味道。点画基本形态初成，横细竖粗处表现较好。字形上如"妻""子""米""外"等字结构较好。但总体尚欠火候。如"为"字拘紧；"棋"字松散；"稚"字比例不当。总体章法上，落款太低。

习作八　此作用行书书写，运笔较熟练，提按轻重富有变化，字形该长则长，该扁则扁，无矫揉造作之嫌。但也有个别字处理不妥，如"底"字最后一点和钩粘在一起，"斜"字第一撇太重，"伏"字的最后一点太短，"馬"字的上部交代不清。另外落款也写得太随意，不够厚重。

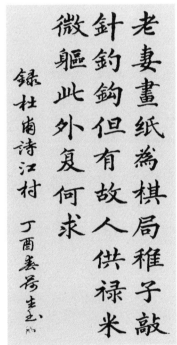
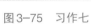

图3-75　习作七

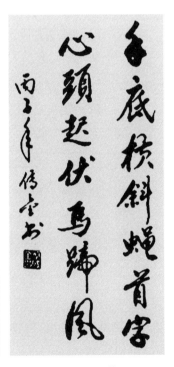

图3-76　习作八

2. 5级

标准：点画能呼应，结构匀称，章法大致合理（正文和落款可用简体字，也可以用繁体字，但不能混用）。临帖作品能够做到形似。

要求：临帖一幅、命题一幅（其中一幅必须是楷书）。临帖字数为16字以上，命题字数为20字以上。

用纸规格：60×33厘米或60×44厘米。宣纸（自备）

时间：120分钟

习作评析（二幅）

习作九　此作楷书，取法有褚遂良的影子，但面目不清晰。字写的宽博工稳，尤其后半段比较好。点画有一定功力，形态基本形成，不过力度上稍欠。其中较好的字如"把""嗔""过"。但总体上结构比较松散。比较明显的如"惜""神""劳""酒"等字。落款两行齐平，也太挤，下部空地太多，少印章。

习作十　此作基本为行楷，但也夹杂着几个草书。从用笔讲已有一定基础，书写放松，比较自然。结构上，不作过多推敲，大小由之，静中有动，粗细变化，大致还算和谐。但从变化角度讲，气息直板，联系松散，组行上问题不少。字的结构也显平板，"独"字应是反犬旁，显然不对。此外，章法上太随意，落款字太小，也太低。

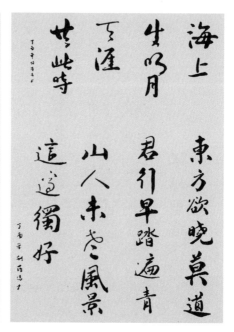

图3-77　习作九　　　　图3-78　习作十

3.6级

标准：用笔较好，点画能呼应，结构较合理，章法妥当（繁体简体不能混用），落款后应加盖印章。临帖作品形似原帖。

要求：临帖一幅、命题一幅（其中一幅必须是楷书）。临帖字数为16字以上，命题字数为28字以上。

用纸规格：66×33厘米或66×44厘米。宣纸（自备）

时间：120分钟

习作评析（二幅）

习作十一　此作楷书，点画上比较精到，形态饱满，力度也不错，主要写法受当代名家影响。其比较好的字如"庐""境""无""东"等，或收或放，或半包，都比较到位。但仔

图3-79　习作十一

细看来，结构上，不少字或多或少都有些问题。如"问"里外不相称，"喧"字比例不当"然"字上下脱节。章法上比较松散，似乎上下左右都有游离感，落款太局促。

习作十二　此幅行书写毛泽东诗半首。从其用笔来看还是有相当功力的。行草相间，线条有骨力。字大小相间，错落变化，也有一定气势。其不足是行气较直板，尤其第一行为甚，行间少节奏，单字看尚可，组织起来少手段。如"难"字下，"闲"字下，"礴"字下这种空间太虚，断续脱节没道理。此外，落款草率，虎头蛇尾，整体不协调。

4. 7级

标准：用笔较老练，点画生动，结构合理，章法要妥（繁简体不能混用），落款后应加盖印章。临帖作品做到形似。

要求：临帖一幅，命题一幅（其中一幅必须是楷书）。临帖字数为16字以上，命题字数为28字以上。

用纸规格：66×33厘米或66×44厘米。宣纸（自备）

时间：120分钟

习作评析（二幅）

习作十三　此幅楷书写苏轼词一首，整体章法还是比较和谐的，打格书写，由于字的意态比较活泼，上下左右处理得比较好，虽整齐却不呆板，有生意又不觉滑，静中有动，颇为耐看。此作是学宋徽宗瘦金体，已有相当功力，无论用笔还是结构，临帖功夫较深。从不足来看，有的点画强调过头，如"门""身"的勾画，"非"字竖画的收笔等。结构上也有值得推敲的地方，如"醉"字松且重心不稳，"敲"字左边太高，"我"字散放太过。章法上，落

图3-80　习作十二

81

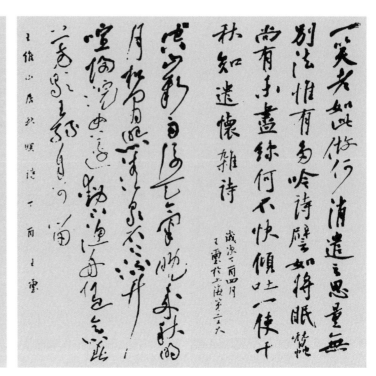

图3-81　习作十三　　　　　　　　　　　　图3-82　习作十四

款字太小。不太相称。

习作十四　此幅行书写杂诗一首。其面目完全是学宋代黄庭坚的。其用笔比较到位。线条精劲，力度饱满，运笔势足，收发自如。结体上随字变化，长扁方圆一任自然。其中"如""眠""遣""吟"等字，常态中显变化，给人新鲜感。如有不足话，一是二、三列上部排列太齐，少错落变化。二是有些字变化不够，雷同，如"消"字，"有"字。三是落款游离正文，总体上章法欠佳。

第三节　高级阶段（8—10级）考级标准与习作评析

第8、9、10级是毛笔书法等级考核中的高等水平。

毛笔书法的高等水平是习作者逐渐进入融会贯通，创作与个性风格逐步显现的阶段。这一阶段主要是考核习作者的创作能力和鉴赏能力，所以需要全面达到用笔老练、点画生动、结构合理、章法妥当、准确读帖、临帖的要求，同时还必须掌握有关的书法知识，撰写评析、赏析文章。

1.8级

标准：用笔较老练、点画生动、章法妥当，落款后应加盖印章，临帖作品能体现原帖风格，能掌握有关书法的基本知识。

要求：命题一幅、临帖一幅（楷书或行书一幅，其他书体一幅），完成有关书法常识答

卷一份。临帖字数为16字以上，命题字数28字以上。

用纸规格：60×33厘米或66×44厘米。宣纸（自备）

时间：150分钟

习作评析（二幅）

习作十五　此幅行书首先是章法上的不同凡响。大字小字作对比，开合变化给人视觉冲击，颇有新鲜感。作者用笔娴熟，写明清一路行草，有徐渭的率意，有王铎的拗劲。字的大小正侧一任随心，潇然颇有林下风。从高要求讲，有些线条略显单薄。字形由于书写快，交代不清，引人误会，如"闲""潭"等字即是。此外，从整体章法上来看，主次关系不太清，小字游离，且顶天立地，空间局促。而最大问题是中间一行小字太突兀，前后都不搭，整体欠和谐。

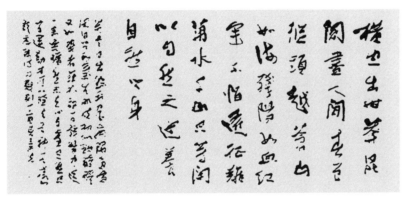
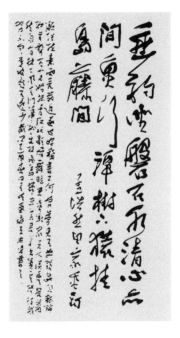

图3-83　习作十五

习作十六　此幅隶书写的字比较大，其用笔逆入平出，翻转自如，线条浓枯相间，涩意飞白颇为自得、自然，真有"红雨随心翻作浪"的意境。结体收放自如，虽行距颇紧，但安排得很妥帖。字距相隔较远，但不见松散，可见作者的写隶功力较深，章法上正文隶，落款用草书，显得有变化。款字大小错落，用章也到位。如再讲究一些，那么落款字可再上提半字位置，则更显错落有致。此外"敬"字草过头，挤成团，不太理想。

2.9级

标准：用笔老练，点画生动。同时还必须写一篇评析某件作品的短文，要求能根据作品的特点，指出其优缺点。

要求：命题一幅、临帖一幅（楷书或行书一幅，其他书体一幅）完成有关书法常识答卷一份和评析文章一篇。临帖字数为16字以上，命题作品字数为28字以上。

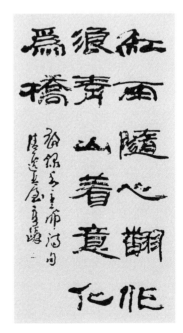

图3-84　习作十六

用纸规格：60×33厘米或者66×44厘米。宣纸（自备）

时间：150分钟

习作评析（二幅）

习作十七　此作系临写王羲之《乐毅论》，用笔干净利落，方圆兼备，点画的细微处表现得淋漓尽致。在结体上，笔画少的字，写得宽绰而不松散，如"干""之""乃""不"等字；笔画多的字，写得紧密而透气，如"彌""聲""郯""變"等字。在布局上，采取了纵有列、横无行的布局，使字形或大或小，或长或扁，各得其所。作品雍容大方，较好地体现了原作的风貌。不足的是，落款较松散，位置偏低，印章也偏大。

图3-85　习作十七

习作十八　此作气势宏伟，犹如飞瀑奔泻而下，做到了内容和形式的统一。线条简洁流畅，用笔干净利落，轻重得宜。结体纵横取势，相互穿插，如"登"字上半部取横势，下半部取纵势："天地"两字，"天"取纵势，"地"取横势，第二行最后一个"九"字横向取势，弥补了第一行"不"字的空档。在章法安排上，能做到轻重相间，正斜相倚。也许是行笔速度太快的缘故，有些地方略显单薄，特别是落款。

3.10级

标准：作品气韵生动，神采飞扬，同时还必须写一篇赏析某件作品的短文。要求能根据作品的特点，指出其优缺点，并且对书法领域内的某个问题有独到见解。

要求：命题两幅（楷书或行书一幅，其他字体一幅），完成有关书法常识答卷一份和赏析文章一篇，每件命题作品字数为28字以上。

用纸规格：60×33厘米或66×44厘米。宣纸（自备）

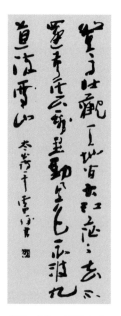

图3-86　习作十八

84

时间：150分钟

习作评析（二幅）

习作十九　此作从整体看，极富个性，用笔提按分明，左轻右重，方圆兼施，细处不弱，粗处不呆，捺脚修长而厚重，似有隶书的遗韵。大部分字结体扁平，偶尔夹入少许长形或方形的字，如"月""寥""石""二"等，显得自然得体。在布局上，采用了隶书上下字距宽、左右字距密的形式，和扁形的字体相吻合，富有创意。可惜的是，落款"苏轼前后赤壁赋"一行字的位置略微偏低。

图3-87　习作十九

习作二十　此作用笔凝练而意态活泼，如"晓""镜""色"等字的浮鹅钩留有隶书的痕迹，"水""桐""谢"等字的竖钩粗而短，这些写法皆取法欧体；"里""山""桥""柚""上"等字的竖画，起笔露锋轻落，稍作调整后铺毫直下，这种写法又取法褚体。结体稳重而不拘谨，空灵而不松散。在布局上，采用了隶书上下字距宽、左右字距密的形式，显得透气而大方。落款用行草书写，和正文共同构成了雍容华贵、生动活泼的基调。其中"念""北"两字似不合欧体、褚体的法度，有游离群体之嫌，另外"里"字采用简体写法，也是白璧之瑕。

附：

书写工具的使用

一、毛笔的使用　根据制笔材料的不同可分为羊毫、狼毫、紫毫、兼毫等种类。笔锋长短也各有尺寸。笔的使用直接关系到作品的成败，一般初学者可以选用弹性加强的笔，这样便于提按。笔锋可以长些，便于贮墨。新笔要温水中浸泡后，全部打开洗净后使用。每次写完后必须用流动水洗干净挂通风处晾干。下次要写的时候，可以放在凉水中浸泡五分钟，挤去水分再用。

图3-88　习作二十

二、墨的使用　墨可分为油烟、松烟和选烟三种。书写一般应选用油烟墨。磨墨应平缓慢研，用力均匀，逐步加水。勿使墨锭长时间浸泡水中，用好擦干存放。

现在一般都是用墨汁。平时练习可用普通墨汁（如工字牌墨汁）创作时可选用高级墨汁（如一得阁墨汁、曹素功墨汁、云头艳墨汁等）墨汁使用应用多少倒多少，切忌把剩的墨倒回瓶中，使整瓶墨汁变坏发臭，墨汁的使用一般放在砚台中，便于蘸添。

三、纸张的使用　书法练习时用纸不必太好。可用一般宣纸、元书纸、毛边纸等。最实用的还是元书纸，吸水性能与用笔拉力都比较好。有了一定的功力，应该多在宣纸上写，逐步摸索出宣纸书写的效果。宣纸一般分生宣、熟宣和半熟宣。写楷、隶可用半生半熟宣。行、草书则宜用生宣纸。生宣纸最好放置较长时间再用效果好。

四、砚台的使用　砚台也分为高端与中等、一般各种等级。高端的砚台现在都是收藏品，从实用讲普通砚台即可。一般要大一点，有盖子的砚台较好，砚台用过后不必每次都洗，但一般都要讲究干净，不能留太多的墨渣。可用纸擦干净晾干。

五、其他工具的使用　羊毛毡，书写时垫在纸下面。一是可以买大一点儿的，不必太厚。二是用完后不要折叠起来存放，要卷起来存放，这样用时才能平整。三是垫在下面会产生墨点，不要清洗，洗后毡的结构就破坏了，黑渍不影响书写就行。镇纸，用于压纸，防止风吹或纸的移动。实用性强的是石头的或者硬木制的。笔搁，是用于书写间隙放笔用的，一般为"山"形式样。笔帘，外出书写时包裹笔用的，便于携带，可以防止毛笔损坏。帖架，竖起来可以放字帖，供临帖使用。

硬笔篇

硬笔书法的特点　硬笔书法和毛笔书法的相同处是，两者都以汉字为表现对象，都具有很高的实用价值和审美价值。硬笔书法和毛笔书法的不同处是，毛笔笔性软，可以铺毫，使用不同规格的毛笔，大可以写出盈尺榜书，小可以写出蝇头小楷，笔画形态变化也丰富多采；硬笔笔性硬不能铺毫，即使使用粗细不同规格的硬笔（钢笔、水笔、美工笔、圆珠笔、铅笔、记号笔等），字形大的只相当于毛笔大楷，字形小的也不过是毛笔细楷，大小字形的变幅范围有限，但是，硬笔书法的长处在于硬笔的耐用性和实用性强并且笔法简单。

它唯一的不足之处是受笔性和制造工艺的限制，不能创作出艺术欣赏价值和实际应用价值兼而有之的大幅书法作品，如中堂、条幅、匾额、对联、屏条等。硬笔书法作品一般只宜近观而不能远赏，只能放置案头而不适宜张挂。

硬笔的正确执笔方法　称为对钳式五指执笔法。以右手拇指和食指在硬笔头端上2～3厘米处相向钳住笔身仰面部分，用中指第一节左侧面顶住笔身俯面部分，并用无名指和小指，同中指一起作顶托，以加强中指托力。笔身尾端斜靠在右手虎口处，手掌心中空。

执笔时应注意以下几点：

（1）双指对钳处，距笔尖不可过近或过远。

（2）拇、食两指对钳时，指间应留有2～3毫米空隙距离，切不可拇指压住食指，或食指压住拇指。

（3）无名指和小指不可拳曲而紧扣掌心。

第一节　笔 画 技 法

一、点的角度与收尾

斜点是点的基本形态。轻落笔，向右下行笔，稍带弯势，在点的尾端按一下回锋收笔。上尖下圆，呈侧势。因书写的角度不同，斜点有左斜点、右斜点两种形态。此外，还有仰点与撇点。将右斜点延长，称为长点。点的形态在单字中经常组合应用。

斜点	、	左右点	八	仰点、撇点	�	长点	丶
头	以	小	办	吞	羊	并	不

二、长横、短横与斜横

长横一般是字的主笔，代表字的宽度。落笔按一下，稍提笔向右行笔，到所需长度，按一下，回锋收笔，稍呈斜势。

短横的写法与长横一样，只是行笔过程较短，较平直。

斜横比长横的斜势更明显，在字中起平衡作用。

长横的应用原则是：字无两长横。

长横	一	短横	一	斜横	一		
一	三	王	正	七	毛	寺 长/短	章 长/短

三、左边垂露　右边悬针

垂露与悬针是竖的两种基本形态，区别在尾端。

垂露，落笔按一下，稍提笔，向下垂直行笔到适当长度，按一下，回锋收笔，尾端圆润。

悬针，起笔、行笔与垂露相同，只是写到三分之二后应逐渐提笔，向下收出尖锋。

竖在字的左边时，应写成垂露的形态；在字的中部有时写成垂露，有时写成悬针；在字的右边时，大多写成悬针。

垂露	丨	悬针	丨				
仁	行	申	中	恒	根	样	科

四、撇有多种形态

斜撇是撇的基本形态。落笔按一下，稍提笔，向左下行笔至三分之二后，逐渐提笔收出尖锋。力要送到笔尖处，不能突然出锋。

撇有多种形态，在书写时不能混用。

平撇，特点是短、平。一般处在字的顶端。

竖撇，特点是上半段较直，下端稍斜。一般处在字的左边。

弯竖撇，特点是上半正直，下端尽量缓转向左撇出。

斜撇	丿	平撇	一	竖撇	丿	弯竖撇	丿
人	在	千	后	月	开	火	更

五、捺的波折与收锋

斜捺是捺的基本形态。轻落笔，向右下行笔时用力逐渐增加，到所需长度，自然过渡转向行笔，并逐渐减小力度，提笔收出尖锋，整个笔画一波三折（可分为三段）。

随着行笔的斜度不同，捺的形态还有斜平捺和平捺两种。

斜捺	乀	斜平捺	乀	平捺	乀	一波三折	⺄
大	天	是	足	延	远	近	道

六、钩、提的角度与长度

钩是与其他笔画结合而存在的。

竖钩是钩的基本形态，在写好垂露竖的基础上，笔锋折向左上方，钩出尖锋，钩段短小有力，不应长而乏力。

提可以单独应用，落笔就按，向右上方行笔，用力逐渐减小，最后收出尖锋。

竖与提结合书写时，称为竖提。竖提的提段较长。

竖钩	丿	提	一			竖提	㇄	
才	求	打	虫	习	长	以	切	

七、钩的多种形态

横钩是在写好长横的基础上，转折向左下方出锋的形态。要点是钩锋宜短小，钩与横的夹角要小。

卧钩，轻落笔，逐渐加力，先向右下再转向右行笔，到所需长度，驻笔，折向左上方出锋。底背较平。

弯钩（平背钩），竖段直中带曲，背部平直。

斜钩，直中带曲，以弧曲势向右下行笔，然后向上钩出。

横钩	一	卧钩	㇃	弯钩	丿	斜钩	㇂
买	学	心	思	了	手	戏	战

八、圆转与方折

折类笔画是复合笔画，种数较多，是将横、竖、撇等笔画用圆转和方折的运笔方法连接组

横折	横撇	竖折	竖弯	撇折提	撇点	横折钩	竖弯钩
𠃌	𠃌	㇗	㇄	ㄥ	ㄑ	𠃌	㇉
口	又	牙	四	去	女	力	儿

91

合起来而形成的。

所有的方折在转折时，都有提按停顿的运笔环节，不能随意带过。所有的圆转，都要缓慢圆转地过渡，行笔过程连续不停顿，不能出现折角，如上例所示。

第二节 结构要领

一、长、方、扁、斜，形态自然

汉字统称方块字，其实有些字并不是正方的，有长、扁、斜等多种形态，应顺其自然。

长形的字不必将它压扁，如：自、申、身、月等字。

扁形的字不必将它拉长，如：二、四、皿等字。

斜形的字有向左斜与向右斜两种情况，如：少、多、方、勿等左斜字；飞、气、戈、笺等右斜字。

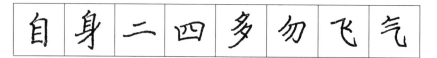

二、中心线，垂直线

当一个汉字自顶端向下引一条中心垂直线，字的左右大体对称，那么在写这一类字时，就一定要注意中心线正直，不能倾斜。大体有以下几种情况：

1. 字的中间有长竖的，竖要写得正直。如：平字。

2. 字的上部、中部或下部有短竖的，以这一竖并想象其延长线作为中心线。如：常、带字。

3. 字的正中虽无竖画，但可想象一条无形的中心线。如：兴字。

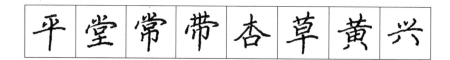

三、左偏旁右边齐

在左右结构的汉字中，左偏旁的左边笔画横向伸出可稍长，但右侧边缘要垂直写齐（即横向不能突出），见图示：

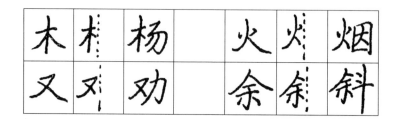

四、上平与下平

在左右结构的字形中，凡上平的单字一般的规律是左半偏旁较小，或顶端是横画或横段，右半部分的顶端大多是横画或横折、横钩等笔画；或者左半是长形偏旁而右半是"土""士"这两个字元。这一类字要把上顶写平，下底可以有高低。凡下平的单字一般规律是左半部分是长形偏旁或长形字体，而右半部分的顶端是横画或横段的，绝大部分是下平字。

五、横平与水平

横平竖直是写好正楷字的传统要求，但是横平的"平"不是"水平"的概念，而是有一定斜势的。例如：小、山、火、光等字。

当字的中腰部分（或字底）有左撇右捺（或点）相对应时，撇尖与捺脚应落在一条无形的水平线上。例如：不、木、文、史等字。

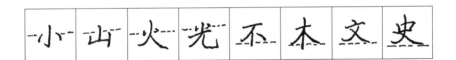

六、间距与平行

一个字中，同类笔画多笔并列时，要注意间距基本一致，并且要写得角度、方向基本一致。例如：

七、左小升高，右大下沉

在左右结构的字形中，有一个规律是左小升高，右大下沉。"左小"和"右大"是指字的组成元件处在字的左边作偏旁时形态较小；处在字的右边时，形态较大。"升高"的高度可达到上平的程度；"下沉"也可沉到下平的程度。例如：

八、横长与横短

在以一横一撇为起笔的汉字中，以"横长"的形态出现的仅有三个字（以及以这三个字为字元组成的字）。例如：右、布、有、若、希、郁等。书写时先撇后横，横画要写得长些，撇要短些。

与"横长"相对应的是"横短"，书写时先横后撇。横画要写得短些，斜撇要写得长些。"横短"的字，数量较多。例如：左、在、友、龙等。

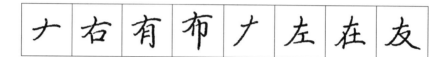

九、并列与重叠

当两个相同字元组成并列结构的字体时，一般规律是左小右大。左半边的捺缩短为点，或者左半边的竖折横钩改为竖折挑。例如：林、兢等字。

当两个相同字元组成重叠结构的字体时，一般规律是上小下大。例如：昌、炎等字。

当三个相同的字元组成堆叠结构的字体时，以"品字形"为典型形态例如：品、晶、森、磊等字。

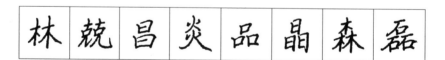

十、疏排与紧密

汉字的笔画有多有少，对于笔画少的字，书写时要把笔画匀称地写得疏朗一些，并适当加长，使间架稳固，避免松散。例如：也、为、以、兰等字。

相对而言，笔画多的字比较难写。笔画多，不等于每一笔可马虎一些，一样要笔笔书写清楚，并且要掌握"紧密"的要领，把笔画写得紧凑一些各部位比例也要协调。例如：懿、巍、攀、耀等字。

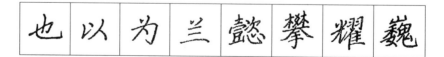

十一、茂满与补白

对于包框结构的字体，要掌握"茂满"的要领，即框内的笔画分布均匀，基本布满，使字形显得饱满。例如：闻、间、风、幽等字。

"补白"是相对于印刷字体而言的手写楷书的技巧。在横、竖笔画的起笔处或尾端处，有意伸长一些，补救字体的空白处，使字形显得饱满、有精神。例如图示箭头指出处：

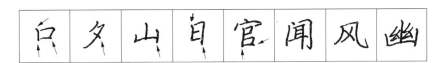

十二、避让与回抱

在左右结构的字体中，将次要部分抬高，使主要部分的长笔画可以顺畅舒展；或左边的横钩等因右半字体而不能伸展，采取缩钩方式等都属于"避让"。

"回抱"则是将左半字底的横钩的横段写平，稍长，将右半字体包裹在内。如图示：

第一节　行 书 特 点

硬笔行书是在楷书的基础上，连笔书写，字形活泼灵动的一种书体。一般而言，行书与楷书相比有以下特点。

一、虚实连写

行书的基本笔画是以楷书笔画为基础的，并通过带出钩挑和增加笔画间的牵丝使笔势更流动，在书写过程中要讲究行笔的"提"和"按"。"按"就是使笔尖和纸面接触的力稍大，书写在纸上的线条较粗；"提"就是把笔略微提起，但笔尖不离开纸面，留在纸上的线条较细。写行书时，凡正楷笔画所在处，都应"按"，使线条实在。凡正楷无笔画处，都应"提"，形成牵丝，甚至提笔使笔尖离开纸面，笔画间虽无牵丝相连，但笔势呼应，称为"笔断意连"。虚实连写是硬笔行书最基本的特点。

楷书	主	为	红	学	冬	不	牵	炼
行书	主	为	红	学	冬	不	牵	炼

二、笔顺变化

为了使行笔更流畅，行书书写笔顺与楷书相比有时候会发生变化，例如"生"字，楷书

楷书	ノ	二	生		、	心	必	必
行书	ノ	牛	生		丷	丿	必	必

笔顺是：撇、横、横、竖、横。在写行书时，变为：撇横连写，然后"一竖两横连写"。又如"必"字，楷书笔顺是：点、卧钩、点、撇、点，在写行书时，变为点、撇、卧钩、点、点。

三、局部变形

行书书写时，除了笔顺会发生变化，使形态有一些变化之外，字的某些局部也会有所变化。例如：花、利、独、超、足、成、柳、路等字。

楷书	花	利	独	超	足	成	柳	路
局部	艹	禾	犭	辶	足	成	卯	各
变形	⺌	禾	犭	之	之	成	卯	各
行书	花	利	独	超	足	成	柳	路

四、高低伸缩

左右偏旁在字形结构中的占位有一个规律就是"左小升高、右大降低"。例如："耳朵旁"，在字形中表现为：左耳高右耳低，左耳小右耳大。又如："口字旁"，在字的左边时要升高，甚至升高到字的"肩膀上"。在行书中，笔画还有伸缩的变化，例如："三"字第三横缩短，"都"字末笔伸长等。

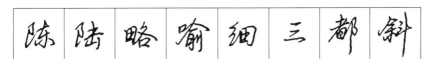

五、同形异形

在行书中，有时不同的偏旁可以是同一形态，有时同一偏旁可以有不同的形态。例如："示字旁"和"衣字旁"在楷书中有一点之差，不能混同。在行书中可以是同一形态。又如："足字旁"在行书中可以有两种形态。再如："是"字和"之"字在行书中也常见有不同形态的变化。

楷书	社	衫	路		是		之	
行书	社	衫	路	路	是	是	之	之

六、圆转纵横

行书字形中接近草书的叫"行草"。多笔画连绵不断的行笔书写，可提高书写速度，以适应快节奏的社会生活需要。这种连续书写，可以是纵向连写，也可以是横向连写，还可以是环形连写。例如："影""织""笔""坐""然""落""海""楼"等字中的连笔书写。

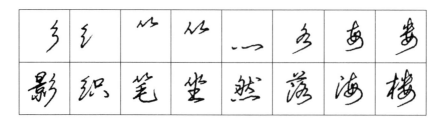

七、替代省略

为使书写便捷，笔画替代是行书书写常见的技法。例如：以点代捺，以长横代替四点等。此外，进一步还可对某些局部进行省略。例如：以点代口，以点代竖和横等。

长	点	常	正	在	老	到	步
长	点	常	正	左	老	到	步

八、约定俗成

行草书在书写时会借鉴古代传承下来的一些常用的草书字形，已约定俗成的字形与写法称为"定格"。书写时一定要认真把握行笔的路径，写到位，不走样。例如：秀、纷、校、俗、请、篇、愉、避等字的组成字元。

禾	分	交	谷	青	冊	家	辟
秀	纷	校	俗	请	篇	愉	避

第二节　组合笔画的写法及例字

叠合点组合：两点都是右斜点，可带出笔锋，下点与上点笔势呼应。

相对点组合：左点向右挑出笔锋，右点与左点呼应，两点断开。

合两点组合：上点向下带出笔锋，下点向右上挑出。挑出有长有短。

羊角点组合：左右呼应，两点上端要平齐，不宜一低一高。

合三点组合：第一、第二点均为挑点，第三点是撇点，三点要靠拢，不宜分得太开，以免松散。

竖三点组合：三点断开，但笔势呼应。也可写成斜点与竖挑的组合形态。

排点组合：四点一字排开，提按起伏，也可减省一点或以长横代替。

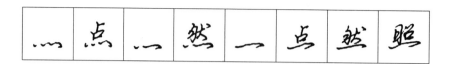

点和横组合：先写右斜点，带出笔锋，然后写横。

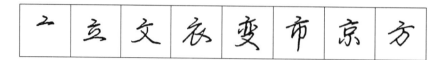

点与撇组合（包括点与折组合）：先写挑点，顺着挑出的笔势写长斜撇。或者先写斜点，再写折。

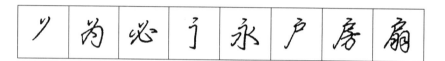

一横两竖组合：先写一横，然后写两竖，两竖的长度随不同的字而有变化。

两横一竖组合：两横连写（牵丝相连），一竖为悬针。

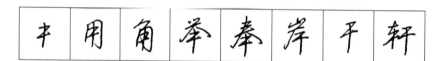

两横两竖组合：先写两横，下横稍长，再写两竖，右竖为悬针（在左边时，不出锋）。如"刑"字。

三横一竖组合：笔顺为横、竖、横、横。第三横较长。三横间距要均匀。

三横两竖组合：笔顺为横、竖、竖、横、横，笔画长短差不多，分布间距要均匀。大多与宝盖头配合应用。

横与撇交叉组合：先横后撇，横短撇长，撇较直挺。应用较广泛。

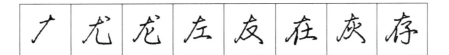

横与撇连写组合：写成横折撇的形态，撇段较为直挺。横与撇的长短有变化。

一竖两横组合：先写一竖，然后两横连写。这是行书中常见的笔画组合。

两竖组合：左竖较短，收尾时回锋向上，右竖稍长。注意不是竖撇。

竖与撇组合：左竖稍短，右撇为竖斜撇。

撇与竖组合：左撇是直竖撇，也可写成短竖，右竖是悬针。

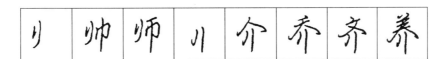

短撇与横连写组合：写短撇时不撇出，回锋折向右，撇、横连写。横的长短有变化。

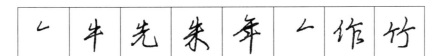

撇与长横交叉组合：先写撇，后写横，写成撇短横长的形态。应用在"右""有""布"及其组合字中。

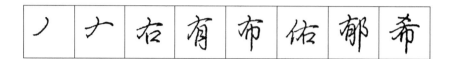

竖撇与短横组合（包括撇与横钩组合）：竖撇稍短，回锋，然后写横短，或横钩。

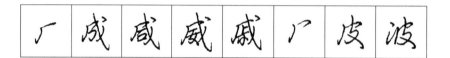

斜撇与折组合：先写斜撇，较挺直，回锋，然后写折画。

撇折与点组合：撇折挑的挑段较平，与点组成"三角形"。形态大小有变化。

第三章 章法布局与作品评析

第一节 章法布局与书写幅式

练习硬笔书法要过三道"关"，即"笔法""结构法""章法"。这是一个循序渐进的过程。笔法练习追求的是每个"零件"的精巧美观；而结构法则追求各"部件"的完美组合，也就是要安排好字内空间，把笔画写到位，使字形端正、匀称、精美。在此基础上，就要进一步讲究整幅字的布局安排。这就是说要掌握"章法"。章法的一般要求是：在一张纸上，上下左右要留空白，书写时要安排好字与字、行与行之间的空间位置，使上下映带，左右揖让，行气贯通，通篇协调。章法体现在作品的各种书写幅式之中。

硬笔书法的章法幅式总体来看有两大类：直式书写、横式书写。

直式书写的方式有三种："方格"式、"直行"式、"无格"式。"方格"式就是写在方格纸上，要求每个字在格子里居中书写。方格式的特点是：纵横排列整齐，有严谨整齐的美感（见图4-1、图4-2）。"直行"式就是在长条格里书写，字形大小可以有一点变化，讲究字与字之间上下呼应。直行式的特点是：纵向取势，行距大于字距，纵成行、横无列，比方格式显得更有流动性（见图4-3）。"无格"式就是在一张白纸上书写，既无方格又无直格，自由度很大，书写难度也大。一般来说，书写者心中要有大概的书写地位，书写时纸上无格，而心中有格，但又不受这虚拟格子的约束，因此字形的大小有较大的变化，能充分体现书写者的创作意图，显示个性风格（见图4-7）。

直式书写是借鉴我国传统的书写方式，书写顺序为：从上到下，从右到左。在章法上还表现为各种幅式形态，如长条形，横幅形等。

横式书写是日常书写的方式，书写顺序为：从左到右，从上到下。横式书写也有三种形式："方格"式、"横格"式、"无格"式。表现在各种幅式形态上则有：扁宽形，长方形等。作为书法作品，可以不标出标点符号（见图4-4、图4-5、图4-6）。

不论直式书写还是横式书写，除正文之外还要有落款。落款也称款识，关于正文的说明文字，称为"识"；书写者与被赠与者的名字、称谓、谦词和书写时间及地点等称为"款"。一般要求：落款的字比正文的字小一点；落款比正文写得低一点；落款的日期可用农历纪年，如"丙戌年""己亥年"。横式书写则一般用公元纪年。

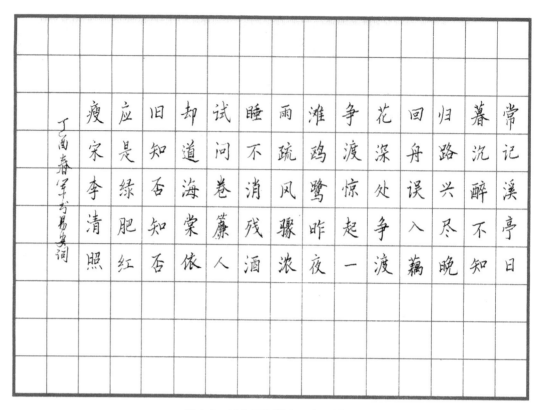

图4-1　浦东新区教育工会　周军

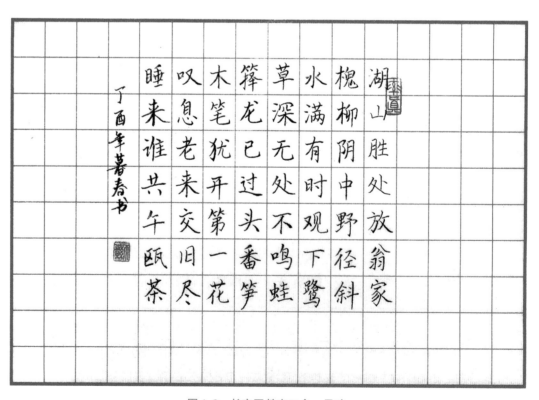

图4-2　长宁区教育工会　吴珍

美化我们共同生活的世界

习近平总书记今年三月二十九日上午在参加首都义务植树活动时强调植树造林不仅是绿色树苗也是祖国的美好未来需组织全社会特别是广大青少年通过参加植树活动亲近自然了解自然保护自然培养热爱自然珍爱生命的生态意识掌习体验绿色发展理念造林绿化是当代利至手秋的事业需一辈接着一辈干一代接着一代干

撸起袖子加油干

看到总书记泥来了正左这里植树的干部群众高兴地鼓起掌来热情向总书记问好习近平向大家挥手致意拿起铁锹走向植树点同北京市园家林业局负责同志以及首都群众志愿者少先队员一起开始种树习近平接连种下白皮松西府海棠银杏碧桃榆叶梅每种下一棵树苗习近平都同少先队员一起提桶浇水还不时询问他们掌习生活的情况习近乎表示我国历来就有在清明节前后植树的传统主民义务植树的一个重要意义就是让大家都树立生态文明的意识形成推动生态文明的建设的共识和合力每迄这个时候与同掌们一起植树感到很高兴希望同掌们从小树立保护环境爱绿护绿的意识　丁酉春　徐群书 [印]

图4-3　奉贤区教育工会　徐群

静夜思

—— 李白

床前明月光

疑是地上霜

举头望明月

低头思故乡

喜迎党的十九大

上海教师钢笔字大赛

吕新

2017 年 4 月 22

图4-4　上海财经大学　吕新

静的遐想

静时最有力量的，好像时把周围都制约住了。

静是一种状态，更是一种很高的生命。人若能习静，便不同于一般，表现出来的是：语默、神定、心明，仿佛与世无争，只是那般自然地在人群中。

静这种生命，均衡着我们的环境。如果没有了静，世人会走向疯狂。如果没有了静，世界会濒临崩溃。静如果死了，四季会失去规律，星球运行不按常规，生命会走向灭亡。

静有一个好朋友，名字叫做动。静和动是互相排斥的缘交的。没了动，静便失去了乐趣，宇宙便会缺乏繁荣。因为有动，生命会遵循宇宙规律转动。动静如意，就不至于几个人坐在那里，一个念头也没有。

静的人，少言语，举手投足间都是数。男人静，必能安邦定国；女人静，必能宜室家室。我们的社会需要静。一个静，便能化掉所有的喧嚣与无聊。

静中有善，有美，有各种语言无法表达的内涵在里面。必然是对人生有另一番深刻体悟的人，才能会有那深沉的静。也唯有如此，他才能那么自然的静。

我在深深的静中，写下了"举世混浊，我独澄清；举世喧嚣，我独默默；举世皆睡，唯我独醒。"静是清明，噪是昏沉；静是觉醒，乱躁沉迷于睡梦啊。

我爱静，您也爱吧？

那您，就和我一起，静静地习静吧。

岁次丁酉春末于海上

何也硬笔书之

图4-5　上海政法学院　何也

107

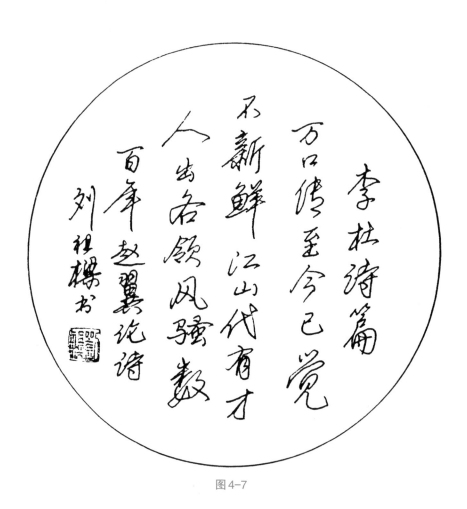

图4-6

图4-7

　　印章在作品中起点缀、衬托的作用，是传统书法作品的重要组成部分，一般在落款最后盖"名章"。印章大小与字的大小要协调，钤印的地方也有讲究，直式书写的，要注意不能低于正文的下边线；横式书写的，不能超出右边线。

碧云天 黄叶地 秋色连波 波上寒
烟翠 山映斜阳 天接水 芳草元情
更在斜阳外 黯乡魂 追旅思 夜夜
除非好梦留人睡 明月 楼高休独
衡涵入愁肠 化作相思泪
苏幕遮 丁酉年 夏日

奉贤区教育工会　陈纪忠　作品评析

　　这幅方格直写行书作品，以简体字书写，行笔流畅，字形得体，匀称清秀，"黄""叶""接""情""乡""思""明"等字都写得较好。章法大体合理，但是书写的地位偏于右下，如能在整页纸上居中书写就更好了。

硬笔篇　三笔字与中国画实用技法

崇明区教育工会　施侃　作品评析

　　这幅方格直式书写的行书作品看起来是用弯头美工笔书写的，笔画的粗细变化较大，有"米字"的风格，字形结体显示有传统书法的功力。然而作为行书写在方格里有笔画难以伸展的感觉，例如"华"字一竖向下书写长达一格的长度，在整体上欠协调。建议以直格式书写。

乌衣巷
刘禹锡
朱雀桥边野草花，
乌衣巷口夕阳斜。
旧时王谢堂前燕，
飞入寻常百姓家。

仇康慧
四月二十二日

杨浦区教育工会　仇康慧　作品评析

　　这是一幅方格横写的楷书作品，笔画细劲，字形平正，结构匀称，例如："巷""花""夕""旧""时""王""堂""燕"等字都写得较好。但是章法欠合理，落款与正文分得太开并且偏右。有些字的结构还可以再精到一点，例如："乌""衣""阳""谢""常"等字。

乌　衣　阳　谢　常　百

项脊轩，旧南阁子也。室仅方丈，可容一人居。百年老屋，尘泥渗漉，雨泽下注，每移案，顾视无可置者。又北向，不能得日，日过午已昏。余稍为修葺，使不上漏。前辟四窗，垣墙周庭，旧时栏楯，亦遂增胜。借书满架，偃仰啸歌，冥然兀坐，万籁有声，而庭楷寂寂。小鸟时来啄之，人至不去。三五之夜，明月半墙，桂影斑驳，风移影动，珊珊可爱。

录归有光《项脊轩志》 丁酉年张鹰书

三笔字与中国画实用技法

硬笔篇

嘉定区教育工会　张鹰　作品评析

这是方格直式书写的楷书作品，通篇以简体字书写，字形平正匀称，用笔有轻重变化，笔画细巧，蕴含力度，章法基本合理。印章宜小一点，落款可右移一行，少数字（例如：南、雨、坐、五、之等字），结体再精到一点，水平将上升到更高境界。

沁园春·雪

北国风光，千里冰封，万里雪飘。望长城内外，惟余莽莽；大河上下，顿失滔滔。山舞银蛇，原驰蜡象，欲与天公试比高。须晴日，看红装素裹，分外妖娆。

江山如此多娇，引无数英雄竞折腰。惜秦皇汉武，略输文采；唐宗宋祖，稍逊风骚。一代天骄，成吉思汗，只识弯弓射大雕。俱往矣，数风流人物，还看今朝。

丁酉年初夏 保弟书于上海二工大

这是一幅方格直写的行书作品，有一部分字是"行楷"，有少数字是"行草"，写在方格里感觉排列整齐，大小均匀，有些字写得很好，例如："长""城""欲""天""江""汉""文""往""朝"等。但是章法上缺少行书直写的上下呼应，行气欠贯通。又通篇简体字中夹杂了"萬""娆"等繁体字，欠规范。此外，标题"沁园春·雪"可写在落款里。

附录 考级标准

1级

标准　点画基本正确，卷面比较整洁。

要求　以铅笔为主，内容自选，可以临帖。字数为50字以上写在规定的格子内。纸张由主考单位统一提供。时间：90分钟。

2级

标准　点画比较正确，结构比较平整，卷面比较整洁。

要求　以钢笔、圆珠笔为主，也可以用铅笔，内容自选，可以临帖。字数为50字以上，写在规定的格子内。纸张由主考单位统一提供。时间：90分钟。

3级

标准　用笔有轻重变化，结构比较匀称，卷面整洁。

要求　用钢笔或圆珠笔，内容自选，可以临帖。字数为50字以上，写在规定的格子内。纸张由主考单位统一提供。时间：90分钟。

4级

标准　用笔有轻重变化，结构匀称。临帖作品基本上做到形似，卷面整洁，没有错别字。

要求　用钢笔或圆珠笔，临帖、命题各一幅。字数为50字以上，写在规定的格子内。纸张由主考单位统一提供。时间：120分钟。

5级

标准　用笔较老练，点画能呼应，结构匀称，章法较合理（简繁体字不能混用）。临帖作品基本上做到形似。

要求　用钢笔或圆珠笔，临帖、命题各一幅（其中一幅行书写在信纸上）。字数为50字以上。纸张由主考单位统一提供。时间：120分钟。

6级

标准　用笔较老练，点画能呼应，结构匀称，章法合理（繁简体不能混用）。临帖作品力求形似，卷面整洁，没有错别字。

要求　用钢笔或圆珠笔，临帖、命题各一幅（楷书写在格子内，行书写在信纸上）。字数为50字以上。纸张由主考单位统一提供。时间：120分钟。

7级

标准　用笔老练，点画生动，结构匀称，章法合理（繁简体不能混用）。临帖作品应做到形似，卷面整洁，没有错别字。

要求　用钢笔或圆珠笔，临帖、命题各一幅（楷书写在格子内，行书写在信纸上）。字数为50字以上。纸张由主考单位统一提供。时间：120分钟。

8级

标准　用笔点画生动，结体妥贴，章法合理。写在空白卷上的作品有一定的水准。临帖能

体现原帖特点。

要求　用钢笔或圆珠笔，临帖一幅、命题两幅（楷书写在格子内，行书写在信纸上，写在空白纸上的字体可自选），完成书法常识答卷一份。命题作品字数为30字以上。纸张由主考单位统一提供。时间：150分钟。

9级

标准　用笔点画生动，结体妥贴，章法合理。写在空白纸上的作品有一定的水准。临帖能体现原帖特点。能撰写点评某件作品的文章，指出作品的特点和优缺点。

要求　用钢笔或圆珠笔，临帖一幅、命题两幅（楷书写在格子内，行书写在信纸上，写在空白纸上的字体可自选），完成书法常识答卷一份和点评文章一篇。命题作品字数为30字以上。纸张由主考单位统一提供。时间：150分钟。

10级

标准　用笔点画生动，结体妥贴，章法合理。写在空白纸上的作品有一定的水准。临帖应做到形神兼备。能撰写赏析某件作品的文章，指出作品的特点和优缺点。对书法领域内的某个问题有独到的见解。

要求　用钢笔或圆珠笔，临帖一幅、命题两幅（楷书写在格子内，行书写在信纸上，写在空白纸上的字体可自选），完成书法常识答卷一份和赏析文章一篇。命题作品字数为30字以上。纸张由主考单位统一提供。时间：150分钟。

国画篇

第一章　中国画概念与分类

　　中国画是我国绘画艺术的精髓，在世界绘画艺术中，有鲜明的民族艺术特色和个性。独树一帜。

　　从绘画题材上可以分为人物、山水、花鸟等画种。

从绘画的技巧上分：有工笔，写意之分。

《荷花》工笔　　　　　　　　　　　　　作者：佚名

《松鹤图》　　　　　　　作者：虚谷　　《荷花》　　　　　　　　　作者：钱行健

从绘画的观念上，可以分以下几种

重自然或称写实（外师造化中得心源）

重意似（或称写意的似而不似，更似也）

唐翠鸟》　　　　　　　　　　作者：佚名　《初晨的荷塘》　　　　　　　　　　作者：佚名

《无题》

作者：赵无极

《无题》

作者：赵无极

重抒情（画中有诗，诗中有画）

诗书画印在画中融为一体。

诗，夜泊图，山月倒挂正森茫，

　　　　　日暮乌蓬泊何方。

　　　　　天涯一望情更畅，

　　　　　远影泛舟是家乡。

　　　　　醉酣收桨随风兮，

　　　　　留下清粼一行行。

《夜泊图》　　　　　　　　　　　作者：王顼

顽作

开拓生活

肖形印

白云苍狗

《移舟泊烟渚》

作者：佚名

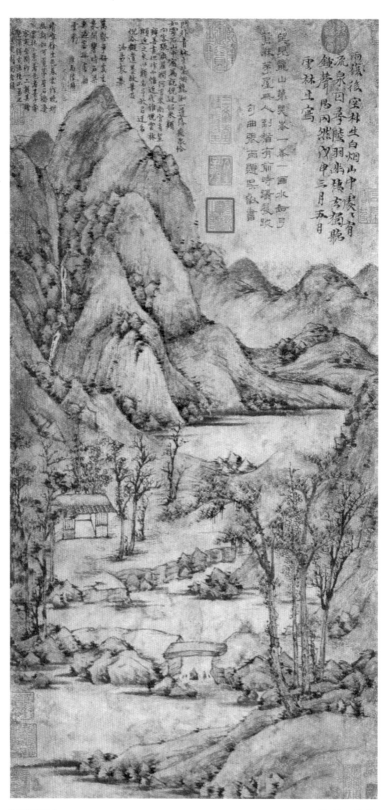

《听瀑图》 作者：佚名

《举杯邀明月》　　　　　　　　　　　作者：王颀

《荷》　　　　　　　　　　　　　　　作者：佚名

逸笔草草，不求形似的文人画

在造形上，强调素描的结构的理念。以线为主，讲究笔墨构成与力度感、节奏感的勾勒法；

《老农》

作者：姚有多

130

《芭蕉与麻雀》

作者：唐云

131

在表现色彩上是以墨为主，随类赋彩的没骨法或叫点虱。

《菱藕》

作者：毕

含葩初暖鸭朋
孤瓜还未瓠
戊寅友畢彰
拟伯年筆

《黄瓜》

作者：毕彰

在观察方法上，可多视角地观察，运用散点透视，并利用空白表现意象空间，具有独特的艺术语言。

《青山鸣泉》 作者：王顾

《鹤翔》 作者：佚名

此为运用西画的定点透视，用中国画形式表达的。

《花》 作者：佚名

135

新理念——笔墨当随时代采用素描关系（明暗黑白关系来表达）

《窑洞之夜》

作者：佚名

朦胧画的理念

《烟雨漓江》

作者：王颀

137

《窗前之花》

作者：佚名

写实画法

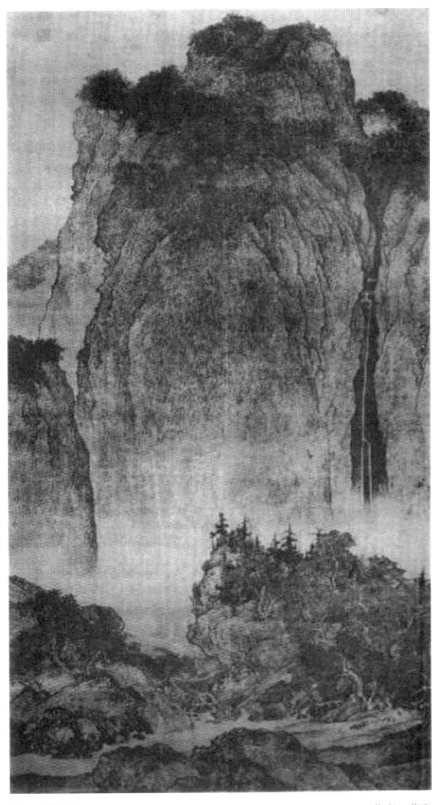

《溪山行旅图》

作者：范宽

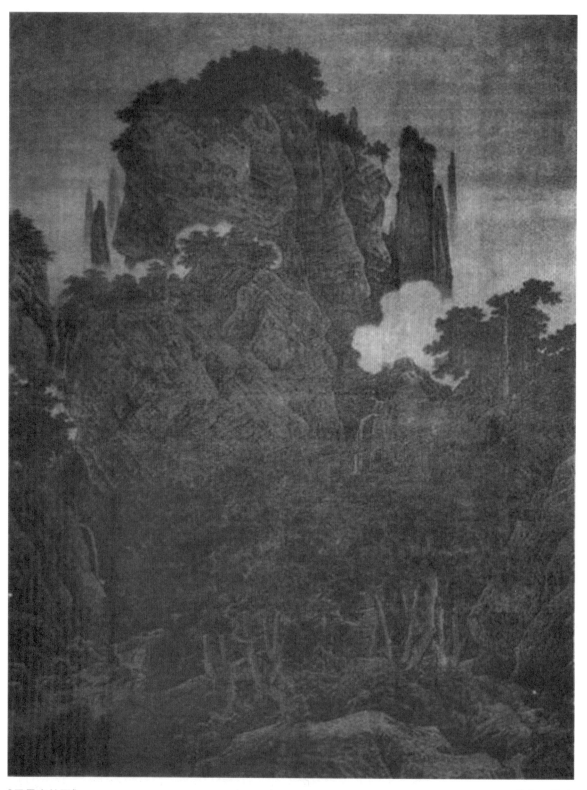

《雪景寒林图》

作者：范宽

《写意人物》

作者：梁楷

国画篇

三笔字与中国画实用技法

传统线描法

《人物》　　　　　　　　　　　　作者：任伯年

工笔法

《锦鸡图》 作者：赵佶

有工有笔

薇图》 作者：李唐

写生法

《金秋时节》

作者：姚有多

目有文章當奉色肖將富貴傲時人
王祥張熊

《丹》

作者：张熊

国画篇

三笔字与中国画实用技法

145

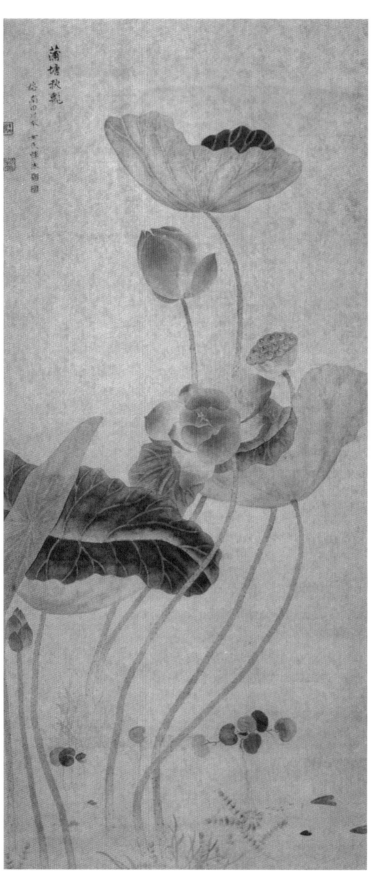

《荷》 作者：吴湖帆

中国画的工具有：笔、墨、纸、砚、颜料、笔洗、印章、调色工具等。

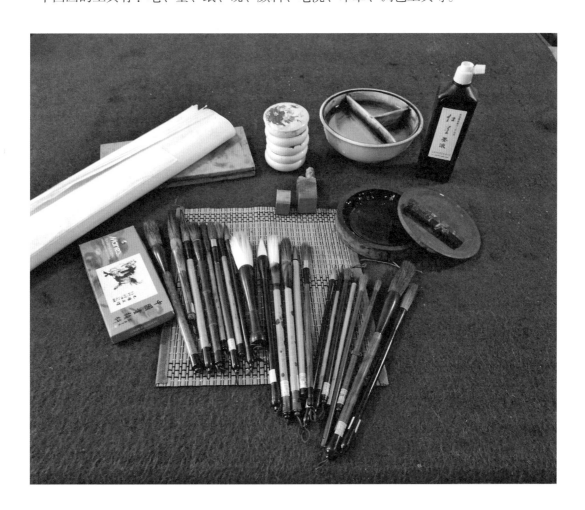

1.笔：有软毫、硬毫、兼毫之分。软毫以羊毫为主。如羊提等。

硬毫以狼毫为主。

如大、中、小兰竹、叶筋等。

兼毫以用软毫和硬毫相掺，刚柔相济。如大、中、小白云笔，七紫三羊和现代一些尼龙丝与羊毫相掺的新笔等。

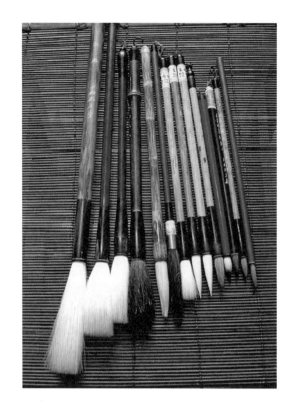

2. 墨：墨分油烟和松油二种，油烟光泽宜于作画。松烟发黑无光泽多作写字用。现在一般都选用曹素功墨。

3. 纸：纸一般是选用宣纸。宣纸分生、熟、半熟三大类。生宣纸遇水晕化，宜作写意画；熟宣遇水不化，可多渲染，适宜作工笔画。其他还有矾绢（上过矾水的绢）和皮纸也可作画。

4. 砚：有端观、歙砚、鲁砚等名砚。但初学者一般选用文具店出售的石砚，以其发墨者为佳品。

五指执笔法：我们作画时，一般也采用五指执笔法。所谓五指执笔法，即可用"擫、压、钩、格、抵"五个字来说明每一个手指的执笔姿势和作用。

五指执笔的优点——是自然、坚实、稳定、有力、灵活。

中国画在其表现的当中，对材料的选择和笔墨的运用上非常讲究并构成了中国画的绘画语言。为了表现对象的各种质感和量感、空间感，在用笔、用墨上就要求多样化。

一、花鸟画的基本语言（形式元素：点、线、面、用笔）

1. 用笔

用笔用笔一般常见方法有：中锋、侧锋、藏锋、顺逆锋等几种。

侧锋运笔，手掌向左或右偏倒，锋尖侧向墨尖边缘；侧锋是使用笔毫的侧部，故画出的笔线粗壮而毛辣。

露锋运笔，笔在点画时使笔的锋芒外露，显得挺秀，竹叶、柳条便是露锋运笔。

逆锋运笔，笔管向左右侧斜，行笔时锋尖逆势推进，使笔锋散开，笔能产生飞白（一种枯笔露白的线条），这种线条具有苍劲生辣的笔趣。

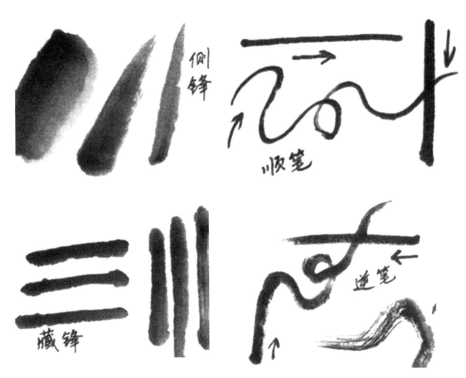

老笔：用中锋或全锋按下，任其破散，一气呵成，自然苍老，如画老杆、枯藤、石头等。

破笔，笔头散开，任其挥洒，有多笔之效果。

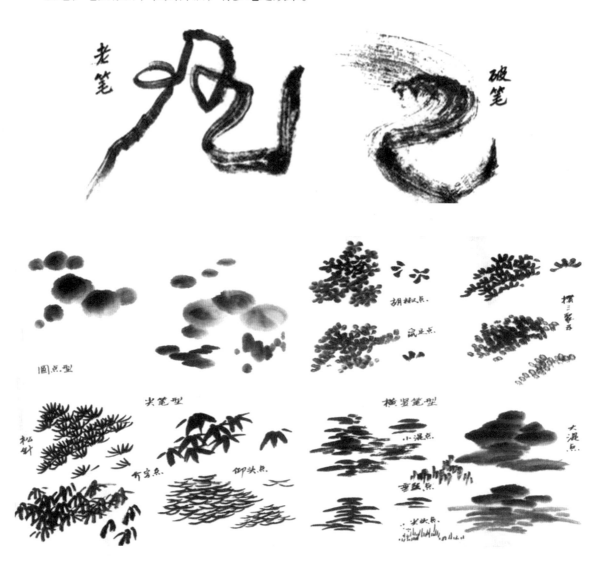

◆五笔之说：中国画家十分重视运笔方法，积累了丰富的经验。提出"五笔"之说，"五笔"即"平、圆、留、重、变"。

所谓"平"，是指运笔时用力平均，起始分明，笔笔送到，既不柔弱，也不挑剔轻浮，要"如锥画沙"。

所谓"圆"，是指行笔转折处要圆而有力，不芒生圭角（尖角偏锋），要"如折钗股"。

所谓"留"，是指运笔要含蓄，要有回旋，不急不徐，不浮不滑，不放怪诞犷野。要"如屋漏痕"。

所谓"重"，即沉着而有重量。要如"高山坠石"，不能象"风吹落叶"。即古人说的"笔力能扛鼎"的意思。

所谓"变"，一是指用笔有变化，或用中锋或用侧锋，要根据表现对象的不同而变化，不能

执一。

二是指运笔要有互相呼应。此外，运笔还要注意气势的连贯，前人提出要"意到笔不到"，"笔断意连"，这些都是重要的经验之谈。

面和面的运用。

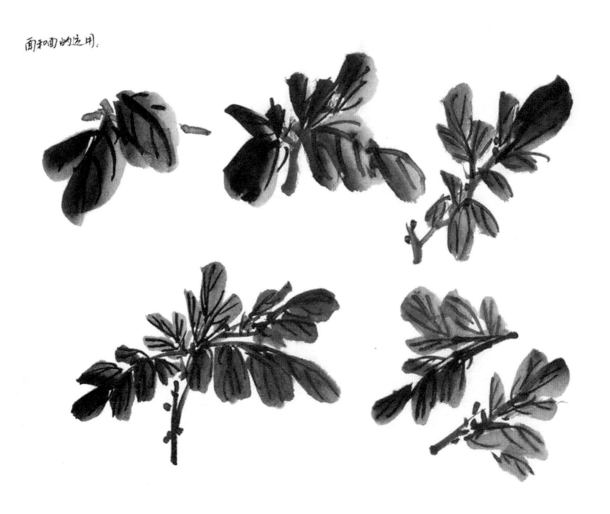

三是用笔要有律动。用笔除了形的要求，还要有笔墨的内涵要求。上述种种笔法，总结起来，无非是为了画线时求得粗、细、曲、直、刚、柔、轻、重的变化。使画者能表现出被描写对象的"传神写照"。产生形式美的价值。

2. 用墨

墨分五色。墨色通常分焦、浓、重、淡、清五色（又有干湿之分）。作画时运用墨色的深浅、浓淡、干湿来表现苍莽、滋润和不同物体的质感、量感和空间感等，使人有不同色彩的感觉。如同明暗的五大调子。

蘸墨方法：

将含水毛笔先蘸重墨，与水调成灰墨，再用笔尖蘸浓墨，这样毛笔落纸就有从浓到淡的色阶。

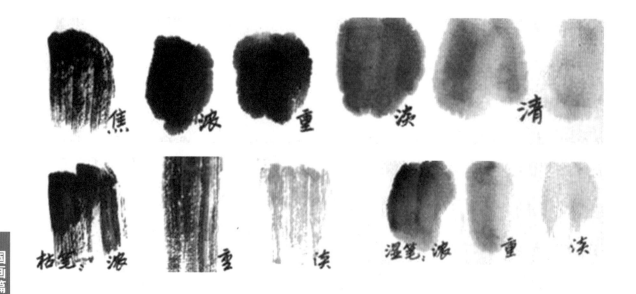

3. 用色

色分浓淡，一笔多色。

中国画在作画当中，为了更生动地、更概括地表现对象，突出"写意"二字，常用色分浓淡，一笔多色的方法。如：一笔中有白、粉红、大红——桃花。

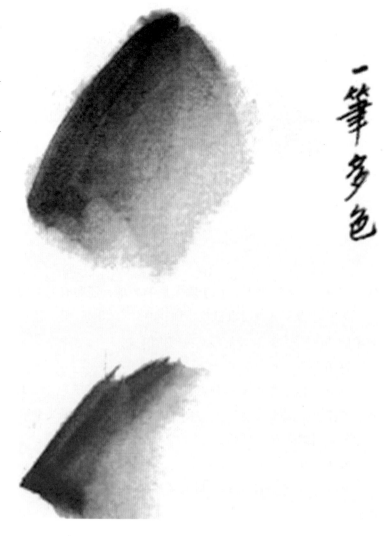

一笔多色

《蔬果》

作者：毕彰

153

《芙蓉花》

作者：佚名

《芙蓉八哥》

作者：佚名

一笔中有淡绿、深绿、墨绿——叶子。

在表现对象时，应注意用墨、用色或色墨结合，浓淡枯湿、虚实、大小之变化。任何表现方法都是画家从艺术实践中探索出来的。学画的人要尊重前人的创造，但不要受陈法的拘禁，只有推陈出新，才能有所创造。

国画篇

三笔字与中国画实用技法

《牵牛花》　　　　　　　　　　　　　　　　　　　作者：毕彰

《扁豆》　　　　　　　　　　　　　　　　　　　作者：毕彰

点、线、面综合运用

《春来早》　　　　　　　　　　　　　　　　作者：王颀

157

《窗花》 作者：佚名

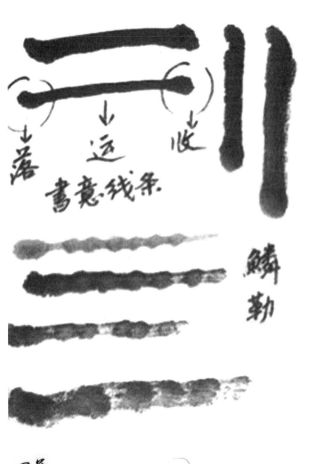

在用笔上要求完整，每条线都有落笔、运笔、收笔三过程。在花鸟画中可表现花、枝干、藤、叶等。勾花：力求宁方勿圆，花型可表现得夸张和概括，组织有变化。

点虱，就是扩大的点。通过蘸墨、蘸色并运用各种点虱。

面和面的运用　面也叫表现各种形体结构和体面。

《牵牛花》　　　　　　　　　　　作者：毕彰

159

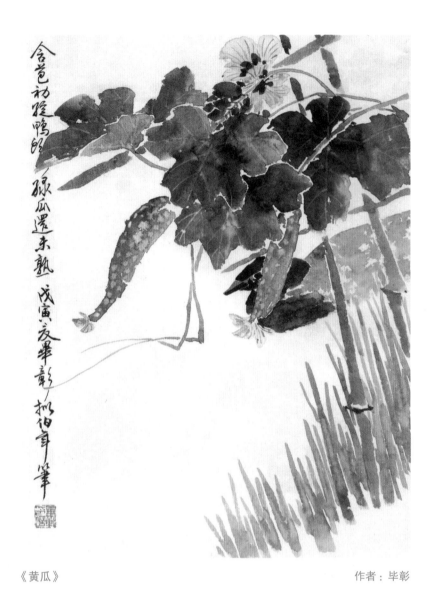

《黄瓜》　　　　　　　　　　　　　　　　　　　　作者：毕彰

4.绘画元素的构成、技法、语言特色、作品形色、历史发展、代表人物

中国书画中的题跋与落款要点

题跋，本为两个词，题额也，发下眉上称之为额。引申为物之前端。跋，跌到。引申为足后。故书于前者称之为题，写于后者称之为跋。题跋，并不是书法独有。还运用于书籍、碑版等方面。落款一般是指书画者写在自己作品上的文字。文字内容，有作者署名，书画创作的时间，地点，籍贯等叙述性文字称为落款或署款。题记内容较多元，有记事，有抒怀，还有诗词，随时而定，不拘一格。标题字可以比题字内容的字略大一点，尤其是山水画中，题字不宜太大。

题字画的字，大小一般要与书法绘画内容相匹配、协调。通常落款分几种形式，写在作品前面的叫标题或引手。写在作品后面的叫跋尾。题记有长短之别，一般有作者自写的称题；由后人和别人题写的称跋，合称题跋。在现实运用中题跋的界限区分并不十分明显，统称题款。归入题记范畴。也是约定俗成的称呼。当然题跋的形式是多样的，这里就不一一列举。大家以后在观赏作品时，多留意书画的落款，就会渐渐明白的。

第四章　中国画评判标准

一、花鸟画评分标准

六级

1. 会运用中国画的传统技法的表达（勾勒法，点虱法）；

2. 会正确运用色彩；

3. 构图合理；

4. 墨分五色，层次分明；

5. 笔法尚可；

6. 主题明确。

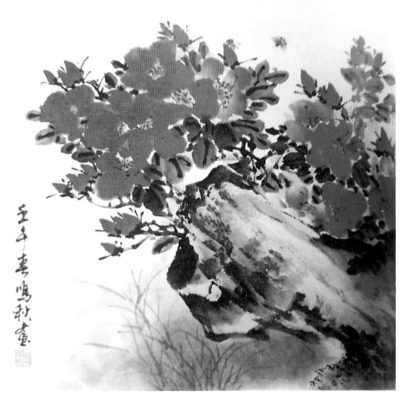

《杜鹃花》　　　　　　　　　　　　　　　　　　　作者：周鸣秋

161

花鸟画六级命题要求：

写意画花鸟画的各种表现技法比较熟练，能独立完成一幅构图完整、前后层次分明、色彩自然协调的作品。

工笔画能较好地掌握渲染法，罩染法。从而使主题突出、画面层次清楚。

用纸规格：66×66厘米；或66×45厘米。

时间：150分钟。

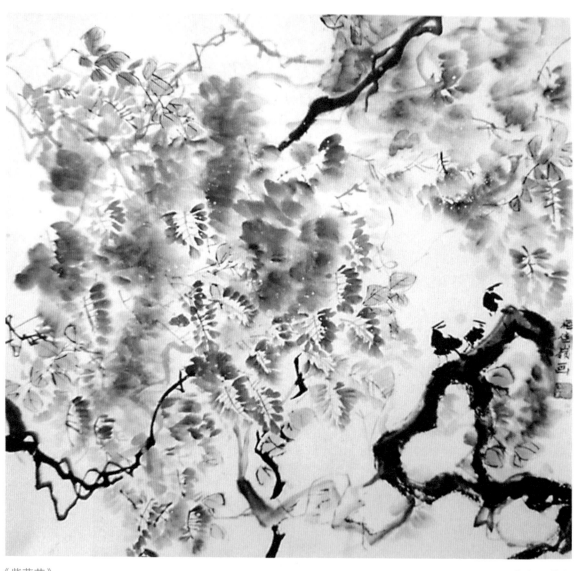

《紫藤花》

作者：佚名

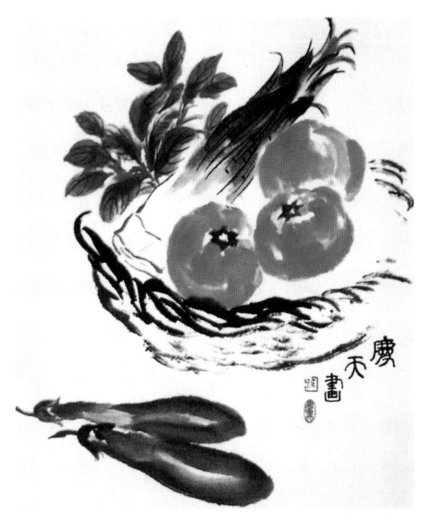

《蔬果》 作者：范庆天

《菱藕》 作者：范庆天

七级

1. 能运用中国画传统之技法；

2. 能运用一笔多色，应物象形；

3. 构图巧妙，笔法熟练；

4. 墨分五色；

5. 主题明确，立意尚可。

《紫燕齐飞》

作者：闵文彬

花鸟画七级命题要求：

命题写意画构图完整、主题突出。画面表现与安排合理，有一定的意境，并给人以美感，落款用印得体。

工笔画笔法较熟练。线条勾勒遒劲有力并能够较好地掌握罩染法、顺色法、逆色法，落款、用印比较得体。

用纸规格：45×66厘米或66×66厘米。

时间：120分钟。

《搏》

作者：陈瑞雪

《花》

作者：黄普莉

166

《竹雀图》

作者：王顼

八级

1. 熟练运用中国画传统之技法；

2. 熟练运用一笔多色，变化多端；

3. 构图有创意；

4. 墨色生动；

5. 笔力遒劲；

6. 点题深刻，详略得当。

《秋菊》

作者：周鸣秋

花鸟画八级命题要求：

命题传统和个人风格化选一幅写意画。写意画传统功力较明显，构图有创意。主题鲜明、有意境。题材层次都较好，落款、用印位置大小准确恰当。

工笔画初步掌握中彩淡彩等应用，画面较生动。落款、用印位置大小准确恰当。

用纸规格：66×45厘米或66×66厘米。

时间：180分钟。

《夏荷》

作者：王颀

九级

1. 善于创造性运用中国画之技法；

2. 一笔多色而有神韵；

3. 构图有创意；

4. 笔墨变化丰富；

5. 用笔老辣；

6. 气韵生动，意境深远。

《荷花》

作者：王祖

花鸟画九级命题要求：

命题个人风格画一幅。写意画画面完整、主题鲜明、构图合理、富有变化，落款、用印与风格吻合，与画面协调。

工笔画构图恰当、形态结构正确，并在色彩渲染，晕染，接染和勾勒填色技法方面均为上乘。落款、用印与画风吻合，与画面协调。

用纸规格：66×66厘米或66×45厘米。

时间：180分钟。

《江南春早》

作者：石泉

《荷花》

作者：王顼

《传统与现代》

作者：王顼

172

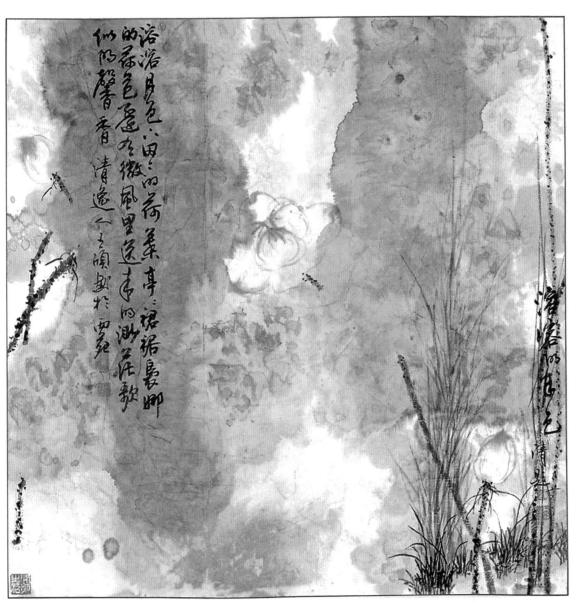

《溶溶的月色》

作者：王颀

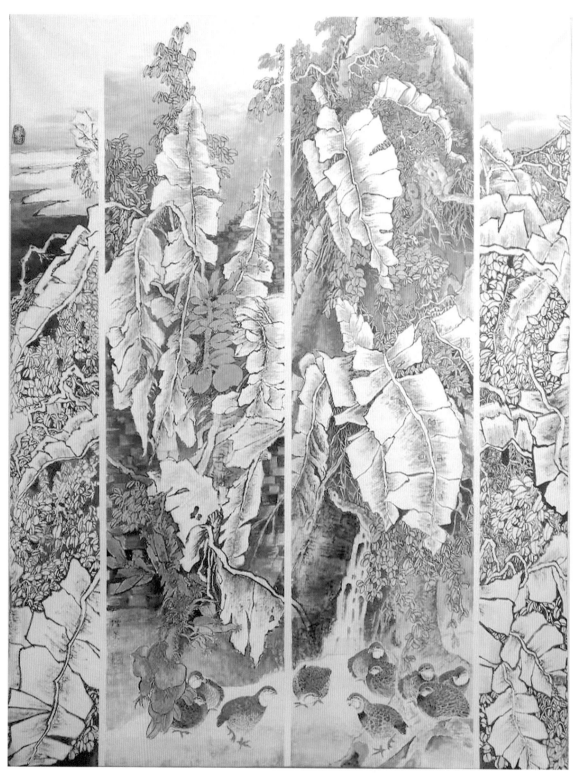

《听泉》

作者：王增英

二、山水画评分标准

六级

1. 会运用山水画两大技法（披麻皴、斧劈皴）以及线条的浓淡枯湿之变化表达树与石；

2. 会用浅绛法来着色；

3. 构图合理，有近、中、远层次变化；

4. 墨色层次清楚；

5. 用笔有轻重缓急之变化；

6. 画面能反映主题。

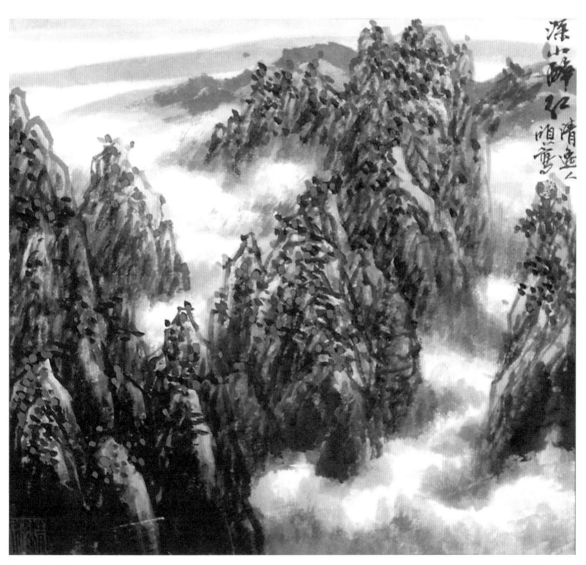

《深山醉红》 作者：王顼

175

山水画六级命题要求：

能画松树、杂树三种树以上。会用点叶法、夹叶法，树木石头各种皴法。能表现前后层次、懂行云流水的基本画法。近景、中景、远景层次比较丰富而清晰。

用纸规格：66×66厘米或66×45厘米。

时间：150分钟。

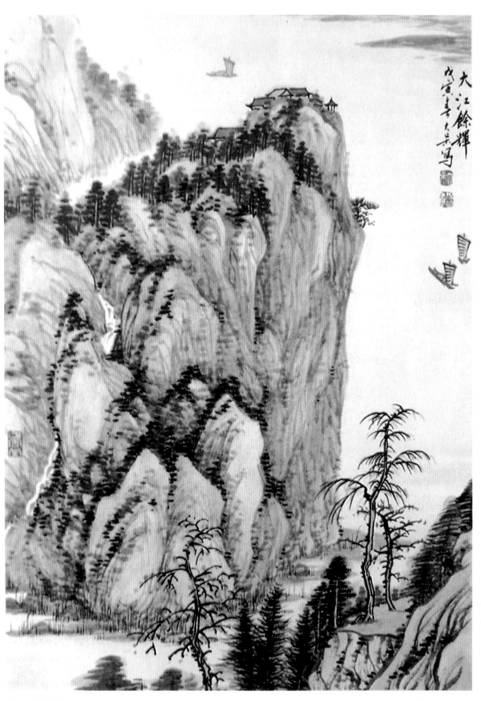

《大江余辉》

作者：大呆

《空山不见人》

作者：王顼

《雨后飞瀑》

作者：王顼

七级

1. 能运用山水画多种技法，以及线条的变化来表达自然之景；

2. 着色浅绛或重彩墨色沉着而丰富；

3. 构图熟练，能将中国画传统的平远、深远、高远和近、中、远三景有机整合；

4. 墨色变化丰富生动；

5. 笔力尚可，无用笔之病；

6. 画面能较好地反映山水画的主题意境。

《飞泉》

作者：姚秀华

山水画七级命题要求：

能较熟练运用各种树木画法术，石头的各种皴法。以及远山近树，远景画法，云水表现较为自然合理，能较好地运用中国画的"三远"之用法。掌握浅绛山水的画法，落款位置恰当。

用纸规格：66×66厘米或者66×45厘米。

时间：150分钟。

《飞流直下》

作者：王顼

《瀑撞石鼓演天籁》

作者：王颀

八级

1. 熟练运用山水画多种技法及线条的变化表达自然之景；

2. 熟练运用山水画的着色技法，墨色沉着而丰富；

3. 画面构图有新意；

《山水》

作者：徐轶伦

4. 笔墨变化丰富而灵动，艺术要素丰满；

5. 笔力遒劲；

6. 气韵生动，意境深远。

《云绕山峦》

作者：王顼

《雪山》 作者：王顼

山水画八级命题要求：

命题传统或个人风格画选一幅。能较熟练正确掌握山水画的各种表现对象与相应技法。能运用多变的线条表现相应的物象，掌握积墨法、破墨法等多种用墨方法。墨色变化自然、生动，落款、用印合理得法。

用纸规格：66×66厘米或66×45厘米。

时间：180分钟。

九级

1. 擅长运用山水画多种技法及线条的变化表达自然之景（并有创新之举）；

2. 擅长将写生色彩与传统敷色相结合；

3. 画面构图有新意，个性突出；

4. 墨色灵动，艺术要素丰满；

5. 用笔老道，既有传承又有创新；

6. 气韵生动，意境深刻。

《雪舞深山》

作者：王顼

山水画九级命题
要求：

　　个人风格画一
幅，主题鲜明，构图
有特色。笔法、墨
法自然熟练，传统功
力扎实。构图合理丰
富、和谐。题款、用
印与画面协调统一。

　　用纸规格：66×
45厘米或66×66厘米。

　　时间：180分钟。

《蒙蒙白雾锁大江》

作者：王顾

国画篇
三笔字与中国画实用技法

黄山实他石松实阶倒古今代之人起伏千峰

本笔庆烟云最是黄山魂 黄纯览教授诗 范庆天画

《烟云最是黄山魂》

作者：范庆天

《游人都在云雾中》

作者：范庆天

山水寫桂林
音些興來
郑有慧
作于
三斋

《桂林山水》

作者：郑有慧

三、人物画评分标准

六级

1. 造型准确；

2. 会运用色彩来表达对象；

3. 构图合理；

4. 墨色有变化；

5. 用笔尚可；

6. 作品表达主题符合命题要求。

人物画六级命题要求：

写意人物画，恰当掌握人物的细节特征，人物和背景的墨色处理以及浓破淡、淡破浓的技法。题字落款和画面处理恰当。

工笔人物画，构图较完整、平稳，较好掌握工笔画的渲染、罩染法，题字落款合理得当。

用纸规格：66×45厘米或66×66厘米。

时间：150分钟

《再见，妈妈》 作者：范庆天

《戏剧人物》 作者：张家强

《舞》 作者：佚名

七级

1. 造型生动；

2. 能熟练运用色彩；

3. 构图合理；

4. 墨色生动；

5. 笔法尚可而有变化；

6. 作品能反映命题要求。

《荷塘箫声》 作者：佚名

人物画七级命题要求：

写意人物画，人物表情刻画准确、手的形态表达清晰，能根据画面需要使用破墨法、积墨法、宿墨法，处理好墨色的虚实关系。

工笔人物画，能使用熟纸，熟宣等材料，能较好的掌握渲染中的顺色法、逆色法等。懂得三矾九染。能画出人物皮肤、服装、道具质感。

用纸规格：66×45厘米或66×60厘米。

时间：150分钟。

《大妈补军衣》 作者：范庆天

《夏日》　　　　　　　　　　　　　　　作者：张家强

《村童》　　　　　　　　　　　　　　　作者：丁晓萍

八级

1. 造型生动优美；

2. 善于运用色彩，并能将写生色彩运用于画面；

3. 构图有新意；

4. 墨色生动而娴熟；

5. 笔力遒劲；

6. 主题表达生动。

《纳凉》

作者：朱新昌

人物画八级要命题要求：

写意人物画，在运笔上，以书法入笔，虚实相应、粗细结合、疏密有致，所有人物生动而有生活气息。

工笔人物画，人物神态刻画生动细致，在色彩上，随类赋彩。有色彩调子，气氛渲染充分。

用纸规格：66×45厘米或66×66厘米。

时间：180分钟。

《热爱和平》　　　　　　　　　　　　　　作者：范庆天

九级

1. 造型生动传神；

2. 熟练运用色彩并能协调而妙趣；

3. 构图有新意；

4. 墨色生动有新意；

5. 笔力遒劲，变化多端；

6. 主题深刻，意境悠远。

《荷花女》

作者：朱新昌

人物画九级命题要求：

写意人物画，画面用笔有感染力，水墨表达充分，枯焦湿润层次分明。题款用印位置好。

工笔人物画，懂得工笔画重彩法、淡彩法法的运用。对色彩的渲染、晕染、接染、勾填等法运用恰当。

用纸规格：66×45厘米或66×66厘米。

时间：180分钟。

《休闲》

作者：姜荣根

《兄弟》

作者：姜荣根

替山川代言 为时代作证

怀念恩师黄德先教授

二〇一三年 春月 范庆天 画

《黄纯尧老师》

作者：范庆天

在上海教育工会和有关部门领导的重视关心和具体指导下，经过粉笔字、毛笔字、钢笔书法和中国画行家的共同努力，《三笔字与中国画实用技法》一书，赶在"2019三笔字与中国画大赛"前出版了。为响应2018年1月20日，中共中央国务院《关于全面深化新时代教师队伍建设改革的意见》的号召，发挥一点积极的推动作用；为筹备中的"2019年上海市教育系统教师板书大赛"献上一份贺礼；为广大教师更好地掌握毛笔字、钢笔字、粉笔字书写技法，提高汉字书写能力，提升教学板书设计水平助一臂之力；为爱好中华民族传统书法绘画艺术和爱好粉笔字、粉笔画的朋友提供些许参考帮助；为传承、弘扬中华民族优秀传统文化倾注上一股清泉活水，这就是我们编写出版这本书的本意和心愿。

本书内容包括如何写好粉笔字、板书基本技法、应用技巧；课堂教学板书设计；教师使用最频繁的钢笔字硬笔书法；毛笔书法的知识和书写技法；还涉及中华民族特有的文化精粹——中国画知识和绘画方法。有一定的知识性、艺术性、实用性和可操作性。

本书深入浅出、图文结合、通俗易懂、便于自学，适合于各级各类学校、工矿企业、部队军营、街道社区；乡镇农村的教师、学生、战士、工人、农民、社区工作者和板书及书画爱好者。

全书由严治俊负责策划和统稿；姚振裕、沈勤学、黄建法负责粉笔篇；葛俊生、陈国祥负责毛笔篇；刘祖樑负责硬笔篇；范庆天、王颀负责国画篇。

编写过程中得到了上海市大学书法教育协会会长瞿志豪及张信、王延林、沈瑶、姚铭、黄丽威、施汉民等提出的宝贵建议，上海第二工业大学工会、浦东新区教育工会、长宁区教育工会、宝山区教育工会、华东理工大学工会、杨浦区教育工会、上海电机学院、上海对外贸易学院、上海市慈善教育培训中心等单位和相关同志为本书编写出版提供了支持和帮助，同时感谢本书选用作品的作者。在此一并表示衷心感谢！

因编写时间仓促及能力、经验所限，书中难免有疏漏之处，敬请广大教师和读者谅解，并给予批评指正。

严治俊

2019年春